中国花鸟画通鉴5

墨花墨禽

孙丹妍 著文

上海书画出版社

花鸟画是中国绘画中最富于民族文化特性的表现门类。两千年来，它通过从自发到自主的审美方式和中国式的赋、比、兴手法，抒情达意，托物言志，形象化地体现了东方世界的宇宙自然观。它历经发生、发展、成熟到升华变化的漫长行程，流汇着民族与时代的人性内涵，以丰富多彩的艺术形态参与了中华文化精神和人文气象的建构。与此同时，它也在长期的历史发展中，一方面不断地调谐自身来适应变化着的审美需求，一方面又潜移默化地塑造和改造着人们的审美情趣，甚至对主体认知结构产生不同程度的影响。

为了全面系统地展现中国花鸟画的价值内涵及其历史发展轨迹，我们组织编写了这套《中国花鸟画通鉴》丛书，根据花鸟画史表现为时代、地域、价值功能、风格流派之类的不同维度，分成二十册，以图文映照的方式进行专题化阐述。本书《墨花墨禽》为第五册，主要阐述元代的水墨花鸟画。

目录

一 引言

　　墨花墨禽，顾名思义，是特指用水墨的方法所画的花鸟画。以水墨作花鸟画由来已久，代不乏人，张彦远《历代名画记》就记载有殷仲容者"工写貌及花鸟，妙得其真，或用墨色，如兼五彩"；五代南唐徐熙以落墨花著称，《梦溪笔谈》中描写他的花鸟画"以墨笔画之，殊草草，略施丹粉而已"；西蜀的邱庆余画草虫"独以墨之深浅映发，亦极形似之妙。其得意处，不减徐熙"[1]；宋代有尹白，专工墨花，苏东坡《尹白墨花诗序》："世多以墨画山水、竹石、人物者，未有以画墨花者也，汴人尹白能之。"宋徽宗更将水墨画法在画院中推广开来，一时成为风气，而一些文人隐者、羽士禅僧如苏轼、文同、赵孟坚、汤正仲、扬无咎、法常等也纷纷用水墨为花鸟写照，由于不是专业的画家，他们这种兴之所至而作的水墨花鸟画便被称为"墨戏"。

　　与水墨山水画在宋代就已蔚为大观不同，水墨花鸟画真正发展完善、形成规模是在元代，题材从宋代已有的树、石、墨竹、梅、兰、水仙等"君子"画，扩展到各色花卉、禽鸟、鱼虫，描绘方式从工整严谨的勾线渲染到挥洒

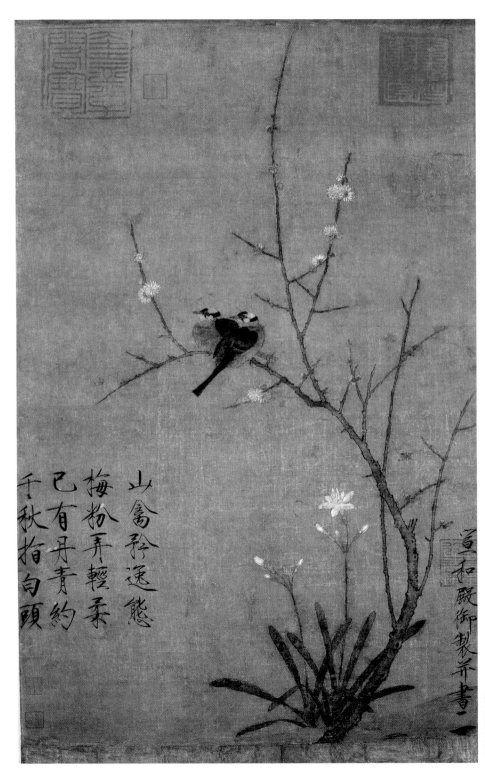

山禽矜逸态
梅粉弄轻柔
已有丹青约
千秋拚白头

宣和殿御製并书

赵佶　腊梅山禽图

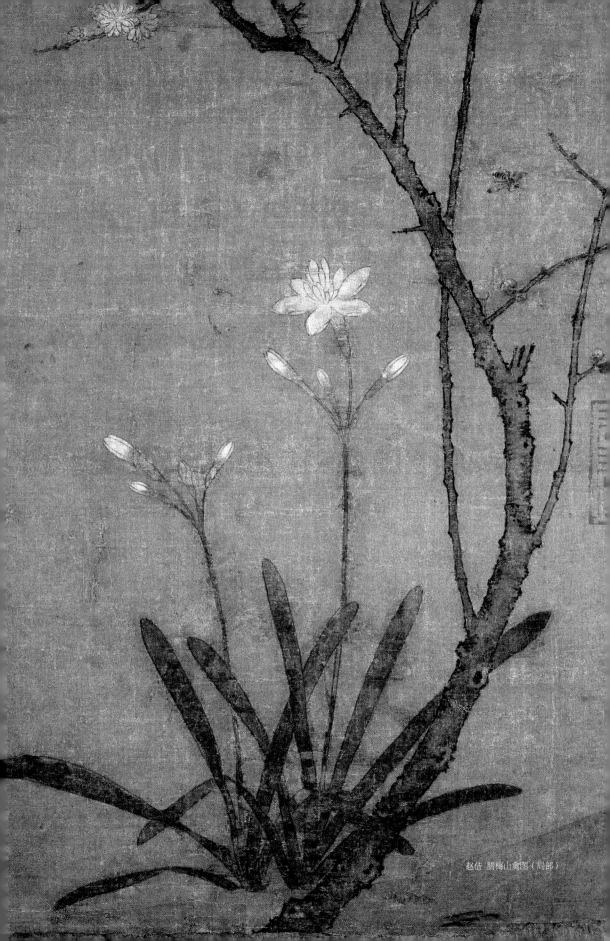

赵佶 腊梅山禽图（局部）

写意的随形赋墨，多种多样。元代墨花墨禽画的出现是中国花鸟画史上最重大的转折，它不仅在根本上改变了以往院体花鸟画的表现方式，而且从本质上颠覆了其最初被赋予的"文明天下，粉饰大化"的功能与审美意义。经过水墨的洗礼之后，与山水画一样，中国花鸟画也逐渐走向了抒情适意、挥洒性灵的文人画道路。而元代墨花墨禽画的特殊意义就在于：它所扮演的承前启后的角色注定了它能够同时兼具前后两种典型形式的特点，上可追两宋院体之体制，下可探明清写意之堂奥，兼美之外，别有独造，为花鸟画的创作开拓出一片新天地。

注释：

1《宣和画谱》。

二 从五彩到水墨——院体余绪

公元1279年，南宋覆亡，起而代之的是由蒙古人统治的元朝。元朝国祚很短，只有区区九十七年，但它在中国绘画史上却是个风云际会、群星并起、推陈出新的辉煌时代。从艳丽的重彩到清淡的水墨是花鸟画中一个最关键、最重大的转捩。

中国花鸟画有"黄家富贵、徐熙野逸"这两大传统，徐熙的落墨画法神妙新颖，却后续乏人，在宋朝就几乎已经成了广陵散，而黄筌整饬端严的勾线填彩的风格则因为契合了皇家的口味而得到大力的推广与继承，发展成尽善尽美的院体风格，这几乎成了元代之前绝大多数花鸟画的基础。除了源于写生的逼真造型，院体花鸟还以细腻艳丽的色彩而著称，不过早在北宋末年，在宋徽宗（赵佶）的亲自参与之下，花鸟画坛曾经一度兴起过一股水墨之风。

徽宗怠于朝政而勤于艺事，特别留意于花鸟画，他传世的花鸟作品有两种风格，一种是精工艳丽的典型院体风格，另一种是不施五彩的水墨作品，学界的意见大多认为前者为画院画师代笔，而后者则是徽宗的亲笔。徽宗的

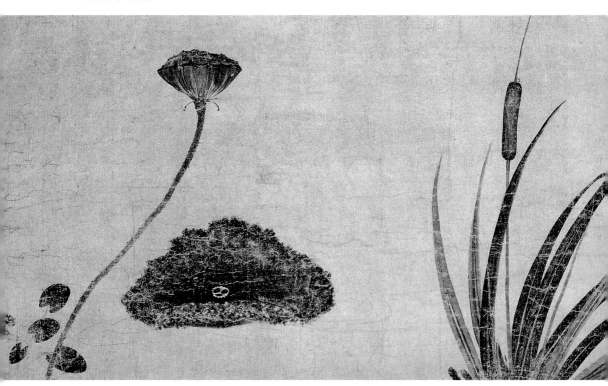

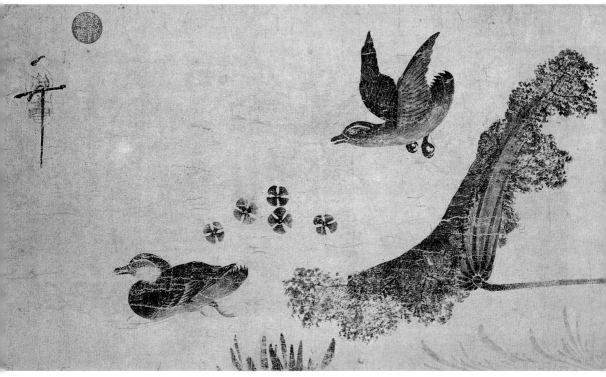

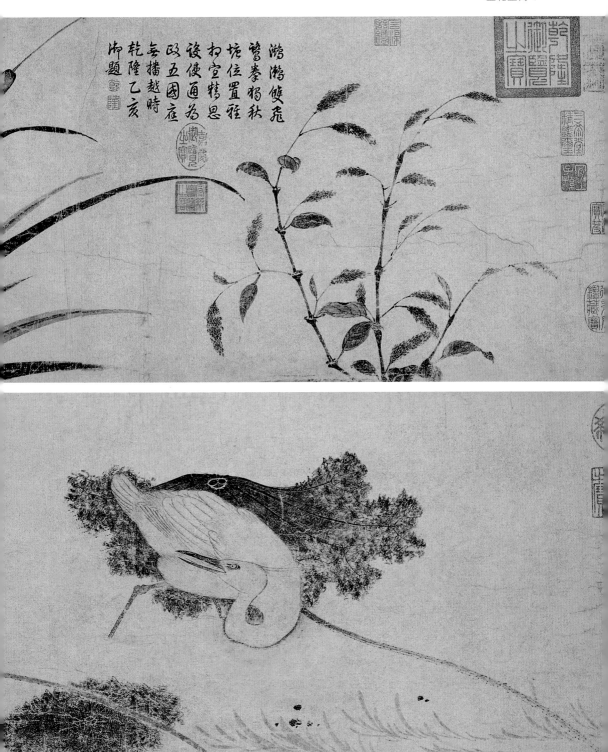

御題乾隆
乾隆乙亥
每播越時
政五國庭爲
後使通爲
扣宣精思
培位置狂
管毫觸秋
游滫雙亮

赵佶　池塘晚秋图

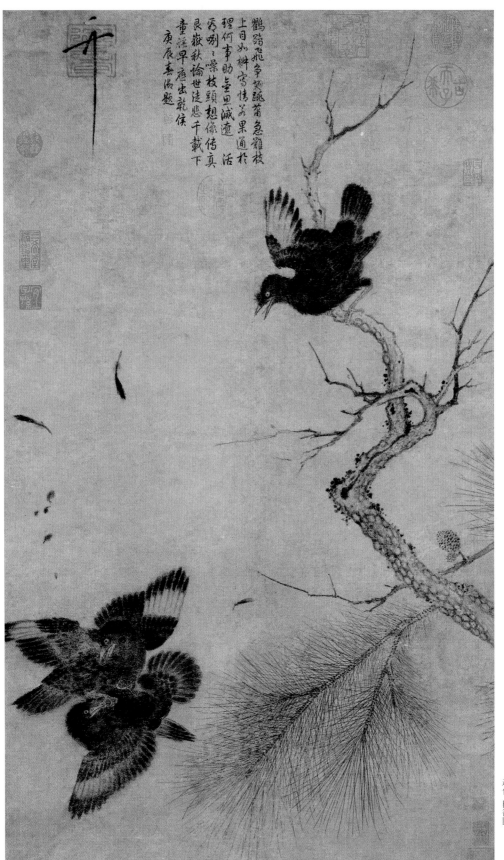

鸜鹆飞兆争知瓞葡急难枝
上日如拌写情芸果通枉
理何事助全且藏遯活
丙咧、棠枝頭想像傳真
艮获秋输世法惣千载下
童蔟早應出乾侯
庚辰春御題

赵佶 鸜鹆图

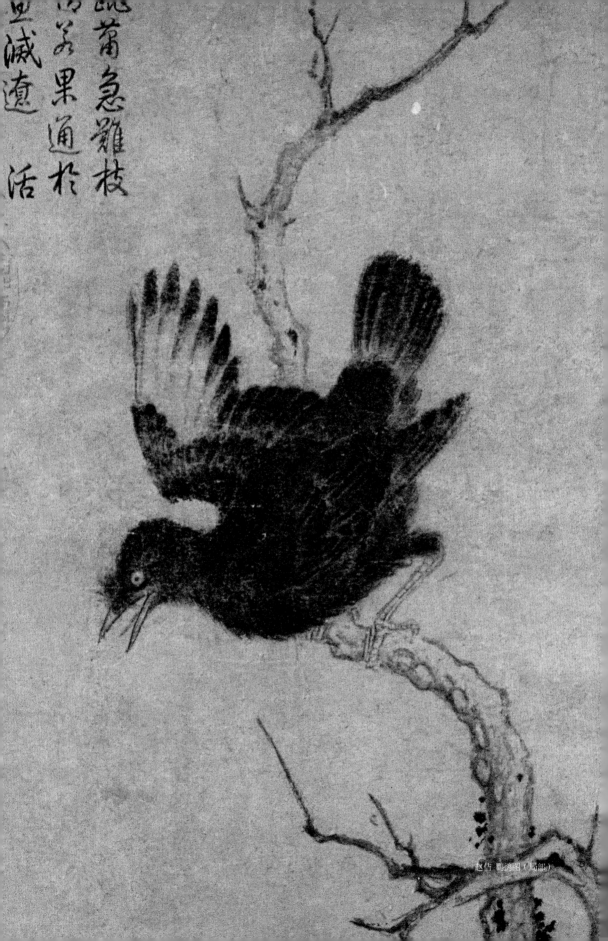

瞪蒲急難枝
而笑果通於
血滅遼
活

赵佶 鸜鹆图（局部）

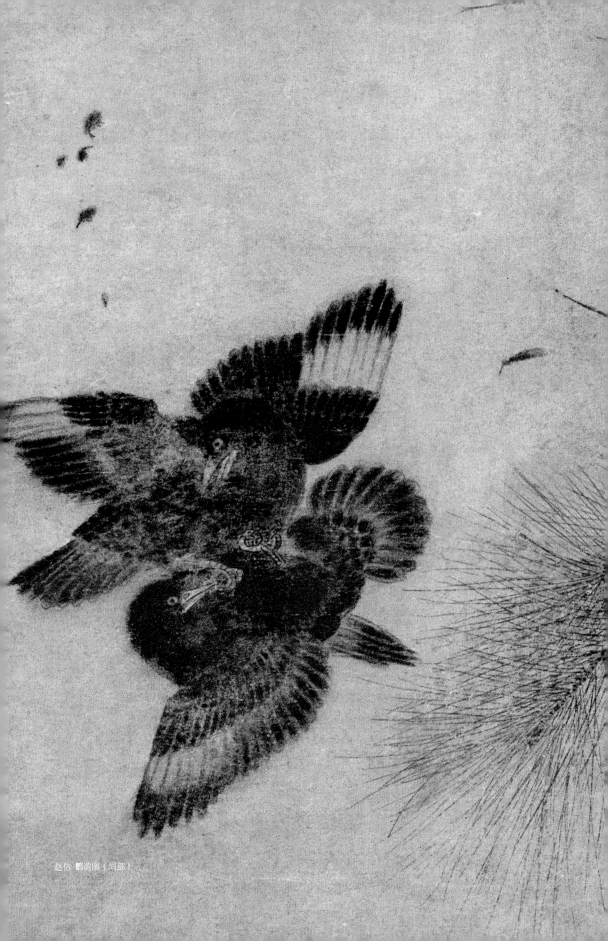

赵佶 鹎鸠图（局部）

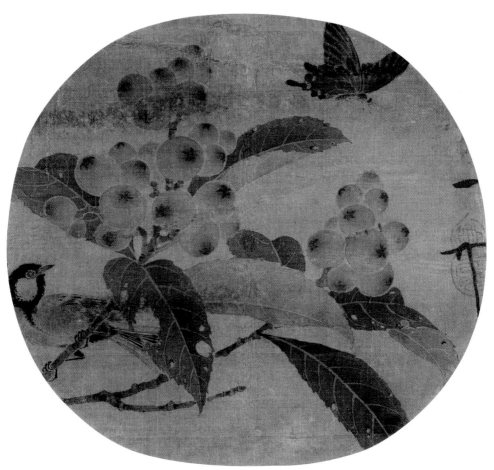

赵佶 枇杷山鸟图

花鸟画学自吴元瑜，吴元瑜是崔白的弟子，史书记载，崔、吴二人出而使院体风气有所改变。[1]从二人的传世作品来看，较之于院体，他们的风格是偏于素淡的。徽宗的水墨花鸟以《柳鸦图》卷与《池塘秋晚图》卷最为知名，其中的禽鸟花草造型严谨古质，略带装饰的意味，笔法拙朴，在院体中别具一格，后世亦不多见，当是出自徽宗的创格。另一件《枇杷山鸟图》作于团扇之上，可以代表当时画院中的新风，这件作品敷有极淡的色彩，在棕色绢地的衬托下难以分辨，几乎就像纯以水墨绘成。图中的琵琶、山鸟与蝴蝶均形态逼真，渲染精细，画法与常见的设色浓艳的院体花鸟并无二致，亦是勾线渲染，不同之处只是以单一的水墨代替缤纷的五彩，颜色深的地方用较重的墨多染几次，颜色浅的地方用较轻的墨少染几次，以此分出层次，表现质感。渲染之

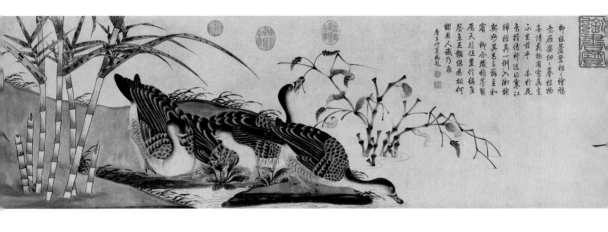

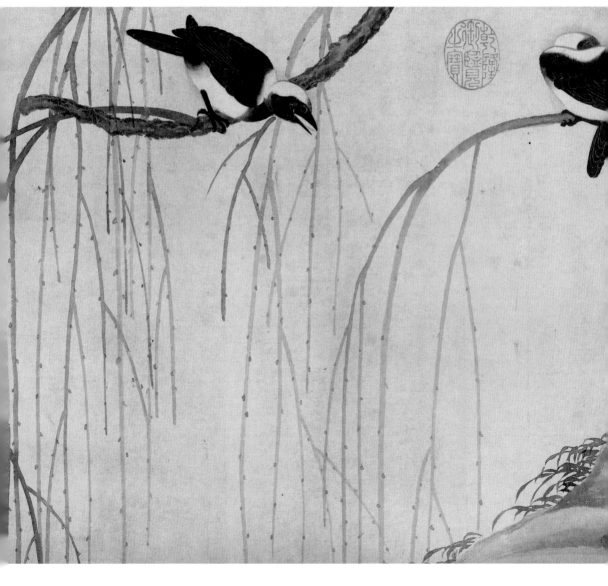

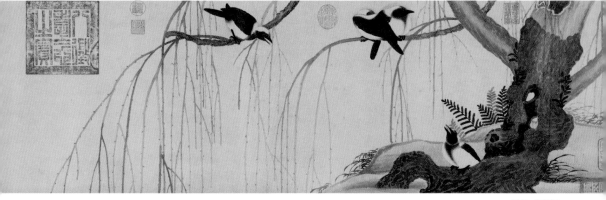

赵佶 柳鸦图

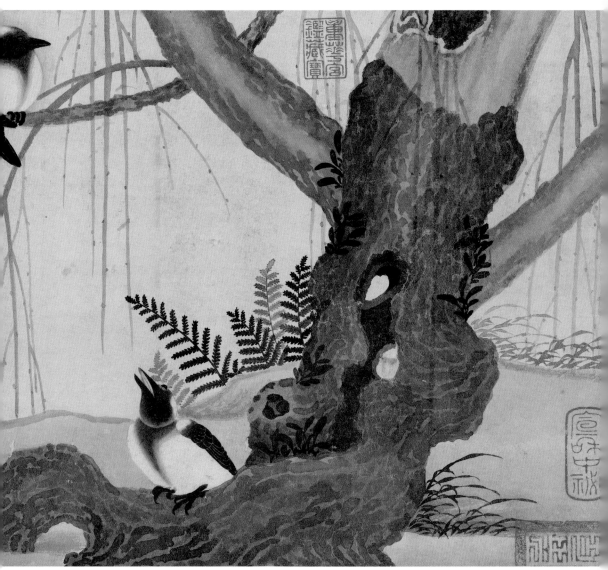

赵佶 柳鸦图（局部）

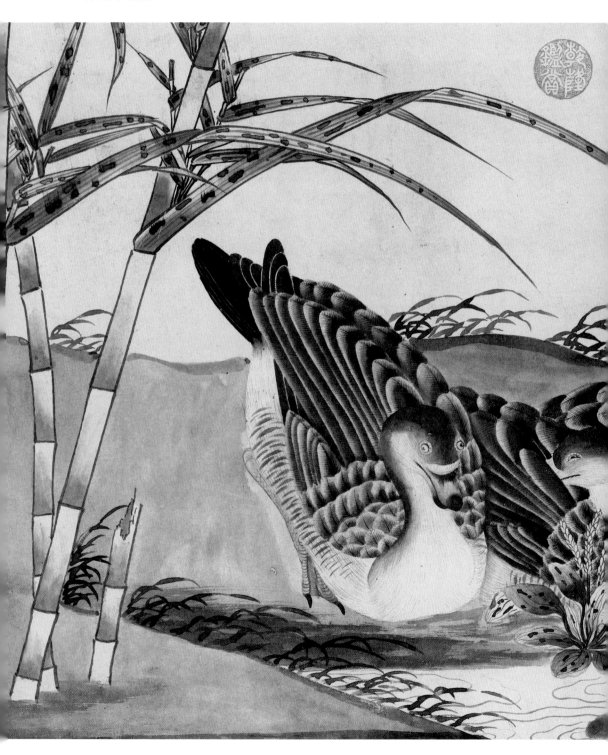

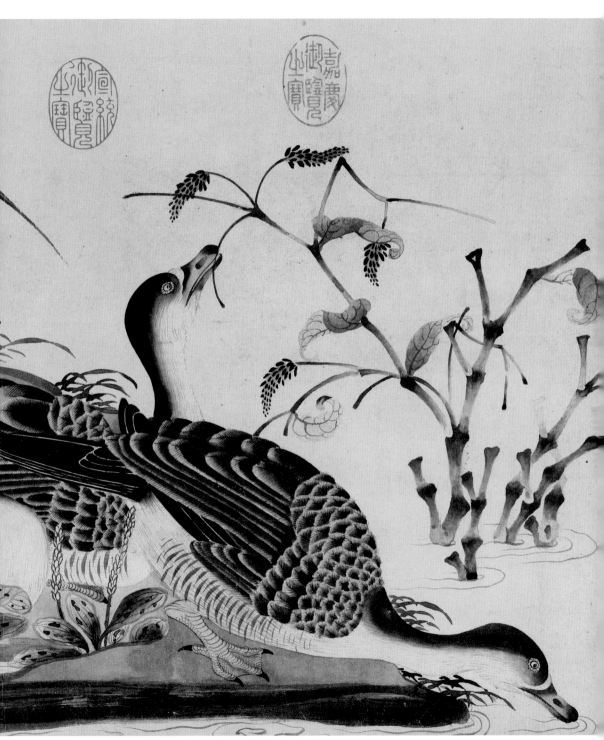

赵佶 柳鸦图（局部）

宋人 桐实修翎图

后，不加复勾，早先极淡的轮廓线便隐没于水墨之中，除了几笔枇杷的枝干，不见笔墨的顿挫。可以想见，既然皇帝喜欢这样的风格，画院上下、朝野内外必定有人仿效，例如著名的宋人《百花图》卷的画法也与此相同，并且此图更进一步，全用水墨不施一点颜色，效果则与《枇杷山鸟图》如出一辙。这种水墨的花鸟画在本质上与院体没有很大的区别，可以看作是水墨化了的院体花鸟，而以墨代色，正是花鸟画由表及里、从五彩过渡到水墨的第一步。

宋徽宗时，画院中一度出现的水墨之风在很大程度上是由于皇帝个人的偏爱。徽宗的文学艺术修养很高，一向在绘画中讲求诗意，而一般情况下，素雅的水墨总是比五彩更适合于表达含蓄、微妙的诗意。不过，宫廷生活还是以富丽堂皇为基调，水墨只是一时的别格，不可能在画院中有更多的发展，因此南宋的院体花鸟画的主流仍旧是设色浓艳的风格。

赵宋灭亡，在历史上标志着一个朝代的结束，而在中国花鸟画史上，就某种程度来说，随之结束的还有持续了百年之久的院体花鸟画的辉煌。以精严富丽为尚的院体花鸟画风得以长期主导画坛，主要依赖的是官方设定的画院制度，为宫廷及皇室服务的画院堪称是当时全国最高级别的艺术机构，并且一度由皇帝亲自指导、过问。基于"文明天下、粉饰大化"的要求，院体花鸟画的风格必然是精工整饬、富丽堂皇，画院中的风格毫无疑问是全国各个阶层争相仿效的对象，画工们若想跻身宫廷画师的行列也必须精擅这种风格，于是院体风尚的花鸟画一时风靡朝野。继宋而起的元代没有设立画院，一大批原本隶属于画院的画师顿时失去了依傍，他们有的仍旧继续着往日的风格，有的改弦更张，然而无论改变与否，他们都不再拥有昔日的地位，不再有为皇亲贵胄服务的义务。这意味着失去了官方的支持，不再有多如过江之鲫的追随者，意味着失去了广大的社会基础。画院的取消虽然并没有使院体风格的花鸟画烟消云散，但无疑令其失去了绝对的主流地位。

就整个绘画史来看，元代是个承前启后的时期，既有对传统的延续，也有对新风气的开拓，如同山水画中有唐棣、朱德润、曹知白等延续李郭画风，也有倪瓒、黄公望、王蒙、吴镇等四家开文人画之先河。院体风格的花鸟画至此虽然大势已去，但如《百花图》卷与徽宗《枇杷山鸟图》这一路的水墨变格却延续下来。

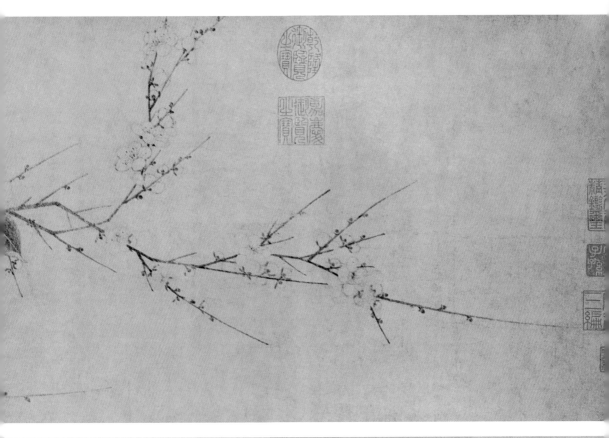

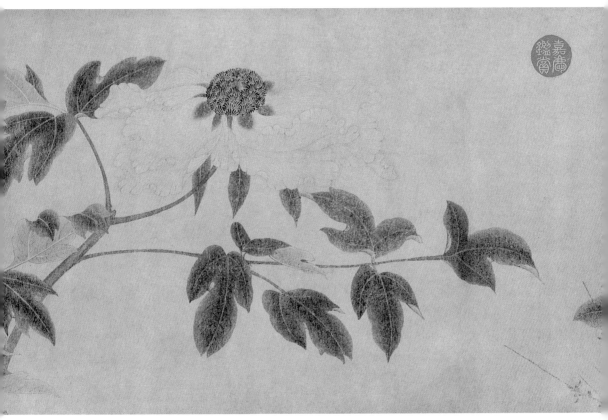

宋人 百花图（局部）

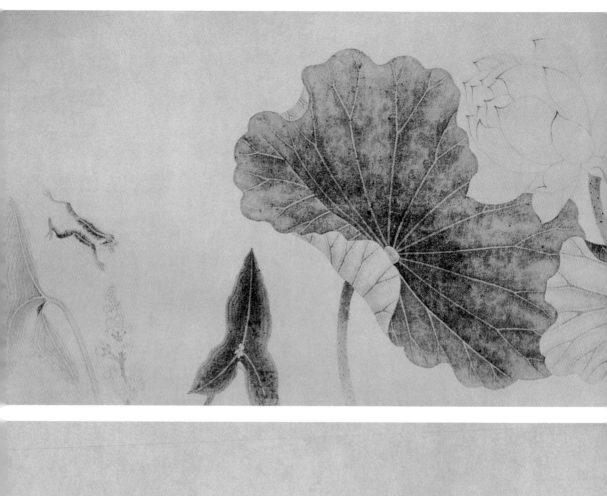
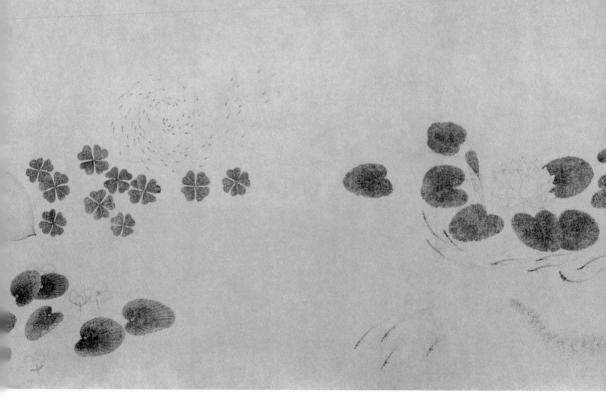

宋人 百花图（局部）

　　美国波士顿美术馆藏有一幅元人卫九鼎的水墨《河蟹图》，一尺见方，是宋代常见的小品画的尺寸，画法也完全承继了两宋画院的传统。图绘一只两螯八足的河蟹。背景不着一笔，空旷虚无，既可视为空白，也可想象成一片澄波，河蟹的蟹壳、蟹脚用墨细细地渲染出凹凸阴阳，蟹螯、蟹脚上的茸毛纤毫毕现。卫九鼎，字明铉，活动于元代后期，生平无从考证，只知道作画师法王振鹏，以界画闻名于世，从此图看来，他亦长于写生，想来这两个画科都须精工细作，必然有相通的地方。

　　元代一些具有宗教意义的水墨花鸟画也基本上延续了宋代的画法，因为宗教画自有一套固定的程式，只在固定的场合使用，较少有机会与别的画种、画派交流，因此亦不易受到时风的影响。例如日本私人藏家收藏的元《莲鹭图》，作者佚名，描绘莲花盛开的荷塘中几只白鹭徜徉其间。莲花在佛教中象征着纯洁与再生，根据《白鹭池经》记载，佛陀曾在白鹭池向一千二百五十位弟子讲法，因此，这是典型的具有佛教意义的场景。此图的画法十分古朴，荷花荷叶的造型、渲染也显得稚拙，与宋徽宗的《池塘秋晚图》有些类似。又

　　如波士顿美术馆藏元佚名的《跃鱼图》，鱼藻图式是宋元两代常见的题材，画法风格上没有明显的差异，此图在水墨之外略施金粉，不但两条鲤鱼身上的鳞片历历可数，连水纹浪花也层层勾描渲染，这是元代道教绘画中常见的画水方法。

　　与宋人《百花图》和《枇杷山鸟图》最相类似的是藏于故宫博物院的元坚白子作于天历三年（1330）的《草虫图》卷，坚白子史书失传，生平不详，或以为周伯琦有坚白老人的别号，是否一人，尚有待考证。《草虫图》卷是坚白子唯一的传世作品。图中分段画天牛、蝉、金龟子、壁虎、蟋蟀、蟾蜍、蜗牛等七种草虫，每段画旁题五言绝句一首，这种一画一题的形式十分奇特，可能是元代以前绘画作品中所仅见。根据卷尾作者的题署可知，坚白子昔日在京师赵孟頫家中获观苏东坡题雍秀才所画草虫，风致高古，信为真本，因而仿作此图，图中所题诗句都是苏东坡所作，每诗均以物寓意，讥讽当时用事者一人。雍秀才佚其名字，只知道是泗水人，[2]他的作品虽因得苏轼题咏而闻名，实物却未能留下，坚白子的这张仿作则与《百花图》卷的画法同一体

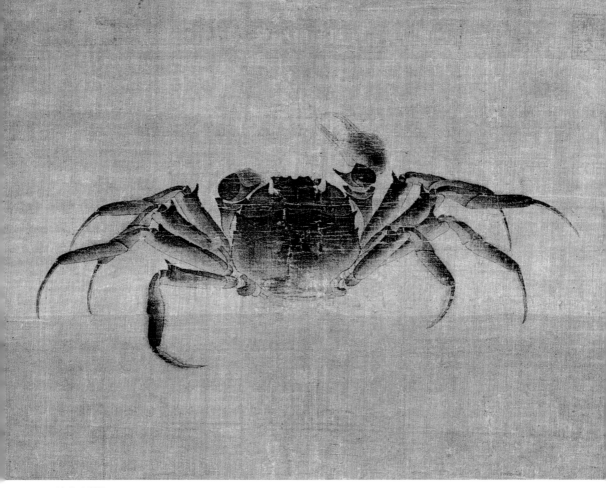

卫九鼎 河蟹图

制，勾线极为细淡，隐没于墨色之中，渲染精微细腻，只是结构较之于《百花图》卷更加疏远清空，笔致也更为纤细，虽然是一幅长卷，反而不及徽宗画在团扇上的《枇杷山鸟图》有一种尽精微、致广大的气势。这的确是不同的时代气息使然。

草虫之属在花鸟画中专属一门，明代之前很少有专画草虫的作品，坚白子的《草虫图》卷可算是最早的传世之作。根据元人凌云翰的《柘轩集》记载，赵孟頫的外孙林静亦曾画过类似的草虫图。林静，字子山，与王蒙、崔彦辅一样同是赵孟頫的外孙，他祖上世代为武官，直到他才"以文易武"，曾问学于著名学者范祖干，想必受到外祖赵孟頫、舅舅赵雍的影响，诗文之外，并擅丹青，时人以庾信、王维美誉其诗画。[3]《柘轩集》中有凌云翰为林静的图画所作的诗，题为《林子山画菜，上有蜗牛，故及之》，诗云："晓畦春雨细如毛，菜本青肥挟土膏。叶底蜗牛曾湿久，诗人犹欲刺升高。"虽未提及图画的具体情况，但从诗句看，要画出"细如毛"的春雨、菜叶底下的蜗牛，必

元人 莲鹭图

坚白子　草虫图（局部）

然是一幅小而精致的作品。林静与舅舅赵雍过往较多，赵雍曾为他画萱草，以表眷念慈亲之意，林静因而名其书斋为草心轩。[4]与赵雍的交游可能使林静间接受到赵孟頫的影响，赵氏在花鸟画上不倡南宋院体，崇尚清新雅致的画风，其花鸟作品有两种格调，一种是常作的水墨枯木竹石，承继了苏轼、文同以来的文人气息，并在笔墨中融入书法的意趣，以书入画，使书画达到和谐统一，这为其后文人山水、花鸟画的发展在技术上奠定了最坚实的基础；另一种是较为工致而淡设色的花鸟，如著名的《幽篁戴胜图》，这种作品虽不似院体那样极尽工细，但亦从写生中得来，情态生动，妙合自然，主要以水墨为主，赋淡色只为起到丰富画面的作用，可以看作是设色到水墨的一个过渡，而意境趣味更偏向于水墨画。林静一来本身是名文人，二来又是赵氏子侄，他画的菜叶蜗牛应该就具有这样的面貌。

　　赵孟頫在元初掀起的崇古意、反近世的潮流为墨花墨禽在元代的兴起不失时机地提供了一个理论依据。作为画坛领袖的赵孟頫所反对的"近世"，就是南宋流于板滞僵化的院体画法，而院体花鸟画之所以走到如此积重难返的地步，也与它已经成为了程式的那一套"三矾九染"的画法有关。早期的院体花鸟画配合了宫廷审美、教化功能以及写生的需要而形成了精工富丽、细致入微的画法，到了南宋后期，这种画法成为既定的程式，众多画工作画时只是根据画稿勾勒形象，按照流程渲染色彩，对号入座，既无必要作细致的观察、提炼、取舍、加工，也无需投入真情实感，于是笔下的花鸟便失去了早

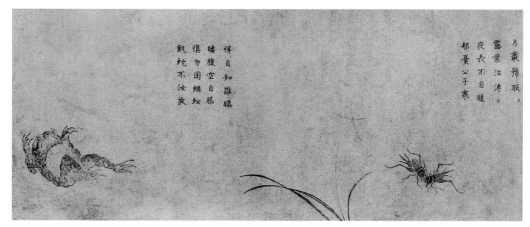

月蒙弹瑚三
露葉泣溥三
夜長不自暖
邹夏公子寒

悍目知誰曉
蟠腹空自脹
慎勿困螟蛟
飢蛇不汝放

坚白子 草虫图（局部）

先充满原创性的鲜活生命力，斑斓的色彩非但不能为画面增色，反而显得艳俗不堪。赵孟頫反对院体，首先反对的便是这种艳俗的匠气，他说："作画贵有古意。若无古意，虽工无益。"又说："古意既亏，百病横生，岂可观也！"所谓"古意"，就是不艳俗、不匠气，正因为如此，在中国的传统审美标准，尤其是文人士大夫的审美标准中，单纯的水墨比绚艳的五彩更能寓意平淡天真的最高境界，而赵孟頫流传于世的花鸟画中绝大多数是水墨枯木竹石画。

赵孟頫的弟子以及受他影响的画家在花鸟画方面大多遵循着他的指导，其中对墨花墨禽画贡献最大的画家之一要算是活动于至正年间的王渊。王渊是杭州人，生平不详，多半是一名专业画家，因为他从小就学习绘画，并且据明人田汝成的《西湖游览志余》记载，天历元年（1328）王渊在杭州集庆龙翔寺画过三丈多高的壁画——在古代中国，宫殿或寺观的壁画都是由专业画师创作的，文人画家既无能力也不屑为此。王渊年轻时学画，多得到赵孟頫的指教，与赵氏及其门人的关系较为亲密，他传世最早的作品《秋山行旅图》是为同门师兄陈琳所画，大德五年（1301）还为赵夫人管道昇写过小照。[5] 因为游于赵氏门下，王渊所画"皆师古人，无一笔院体"[6]，这可以从他的山水画中得到印证，作于大德三年（1299）的《秋山行旅图》是五代董源、巨然的风格，而另一幅至正丁亥年（1347）所作的《松亭会友图》则是典型的北宋李成、郭熙的面貌，丝毫不见近世风靡一时的南宋马远、夏圭的体制。王渊的花鸟画学的是五代的黄筌，赵孟頫曾赞叹他为黄筌复生，[7]他的一幅设色《鹰

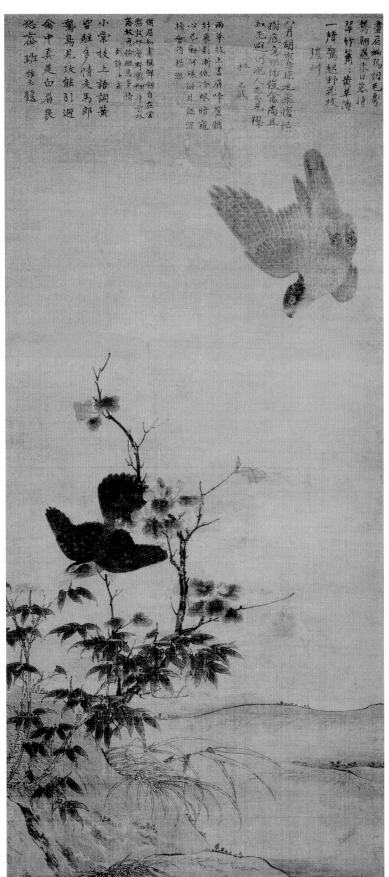

畫府稱陽得毛奇
鷹翮藏來日華詩
翠竹蕭蕭黃草海
一幅鷹拈野花枝
　　趙州

　　八月胡鷹原也飛憶作
　　樹底忽聞侂候禽高且
　　知急避可況人來豈見
　　　　　　　　　　杜名城

雨草枝上畫眉皆
斜飛漸低冷眼暗
心已魂河味消月涵深
橫魯偕楊深

偏眉如畫程鮮朝自在堂
梨枝峰青野鶴烟外發
落攻頁偷眼思多情
小棠枝上語調黃
窗駐多情老馬郎
鷺鳥見玫能引避
翁中真是白眉良
怒奮琊帷乃題

王淵　鷹逐畫眉圖

逐画眉图》（台北故宫博物院藏）被明代著名鉴赏家、董其昌的好友陈继儒认定是黄筌的作品。陈继儒在诗塘题道，此图"非黄筌不能作"，并举例说他自己藏有黄筌的《雪兔图》，"极似此笔"。其实，《鹰逐画眉图》虽然取材自早期花鸟画常见的题材，但其笔法中隐含有疏秀的意味，是黄筌的时代所不具备的。日本大阪市立美术馆收藏的《竹雀图》则可以显示出王渊在师法古人，尤其是黄筌上所下的工夫，此图王渊写明是"摹黄筌竹雀图"，当时应有原作加以对照参考。虽然黄筌的花鸟画风格后来发展为两宋的院体，但他的作品朴茂大气，端丽堂皇，毫无近世院体的僵细颓靡之气。王渊的这张临摹之作无论形神都极得黄筌的真传，图中描绘陂陀石块之间生出一丛新竹，枝叶舒展，欣欣向荣，竹丛之中生野花，引来一只蝴蝶上下飞舞，几只麻雀或集或翔，散落其中，石下又有一对鹌鹑正在觅食。这是五代北宋花鸟画典型的题材与图式，虽然描绘的场景不大，但采用的是一种全景式的构图，视野开阔，一目了然。早期的花鸟画借鉴了山水画的构图方式，因而也延续了宋初山水画阔大寥廓的境界。因为是临摹之作，王渊在此图中的笔法也完全忠实于黄筌，无论巨细，所有的竹枝竹叶都用双勾画法，叶片以淡墨轻染，质实凝厚的用笔表现出朴拙的古意，结合了精严不苟的造型又令所有的景物都有一种紧密厚重的质感。在此图中，王渊几乎复制了黄筌所有的技巧，只有一点不同，王渊本的《竹雀图》是水墨的。黄筌的原作很可能是设色的，就像他的《写生珍禽图》或是其子黄居寀的《山鹧棘雀图》，而王渊临摹时则全用水墨，不施一点儿色彩，这一点如果不特别留意的话，几乎看不出。王渊的作品似乎并不因为没有色彩的点缀而缺少什么，这是因为黄筌一派的花鸟画本来设色就不一定十分浓艳，色彩的作用主要是点缀与润色，花鸟的形态、质感在赋色之前已经用水墨基本上塑造完成了，因此王渊的画中去掉色彩并不使人觉得突兀。所以，画谚所称"黄家富贵"，其"富贵"并不仅仅就黄筌绘画的色彩而言，黄筌画的题材多为珍禽异兽，寻常人家难以得见，有能力豢养的人家非富即贵，更重要的是，这一路勾线填彩的画法所达到的精工细腻的效果本来就具有一种端庄堂皇的格调，就像人的相貌一样，不必非要华服浓妆，只要梳妆严整，服饰考究，自有一股大家气派，若是粗服乱头，即使不掩国色，也绝无富贵气象。因此，王渊的墨花墨禽仍然筑基于黄筌画派，但他纯

用水墨舍弃五彩，就某一方面来说是将
这一路画法更单纯地展现了出来，比之
黄筌画派的端凝沉厚别有一番清幽之气。

　　就色彩来说，以水墨替代五彩是一
个单纯化的过程，而在绘画的技巧、意
境、趣味方面却绝非一个简单化的过程，
相反，要用相对单一的水墨来表现五色
斑斓的花鸟世界，并为人所接受，就需
要画家营造出一个与以往不同的更深
邃、更耐人寻味的意境，这就意味着必
须寻找到一种适宜于水墨表现、不同于
设色画的新技巧。

　　《竹石集禽图》与《山桃锦鸡图》分
别作于至正四年（1344）与九年（1349），
是王渊水墨花鸟画的代表作。这两幅作
品的创作年代接近，所画的内容亦很相
似，画的主体都是一只羽毛丰美的文禽
（一为角雉，一为锦雉）立于湖石之上，
配景一为杜鹃与竹，一为桃花与竹。二
图对于禽鸟的刻画不出黄筌的体制，却
也不像黄氏那样完全使用勾线渲染的方
式，而是交相运用了勾、染、点、刷等
各种手法，因而比黄氏的作品显得松秀
一些。尤其是《山桃锦鸡图》中的锦雉，
颈项处单用墨笔涂染；背部先勾出片状
的羽毛，再用淡墨渲染；翅膀与胸腹部
都先用较淡的墨晕染，再用浓墨点出羽
片；翅膀上的硬翎用劲挺的浓墨勾出；
靠近尾部的绒羽用细笔在淡墨上丝出；

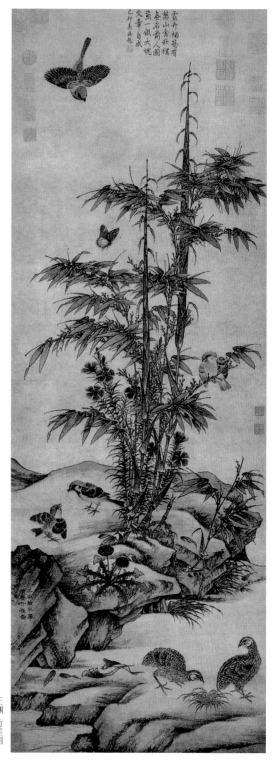

王渊　竹雀图

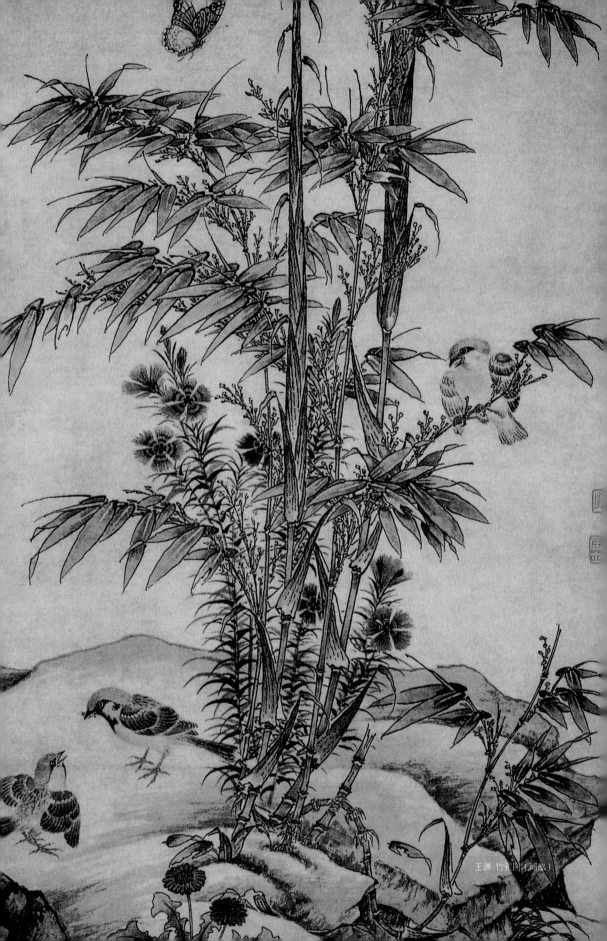

王渊 竹雀图（局部）

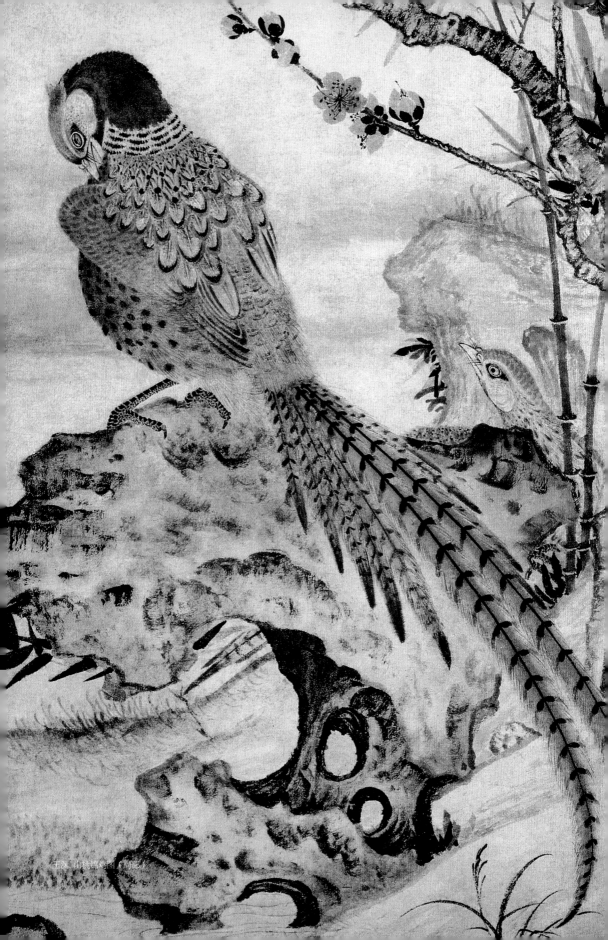

王渊 山桃锦鸡图（局部）

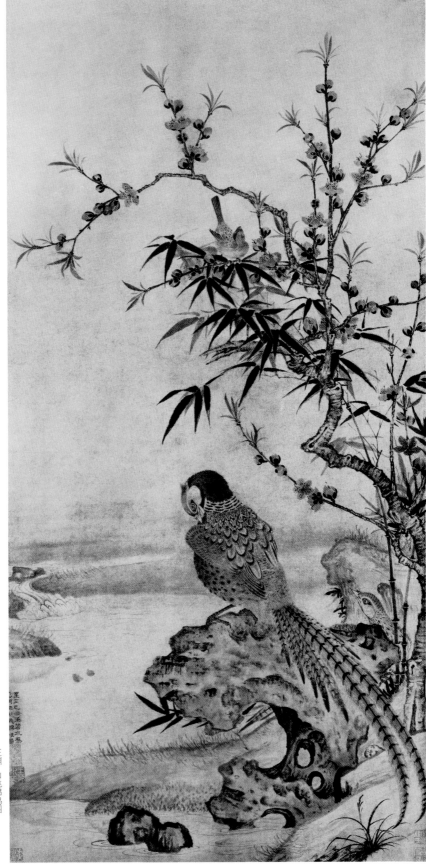

王渊　山桃锦鸡图

长长的尾翎则先用淡墨画出，翎尖稍加渲染，使之颜色稍深，然后用浓墨勾点出斑纹，最后再以细笔丝出边缘的绒毛。不同的部位灵活地运用不同的水墨表现手法，既保证了整体结构的严整统一，又不流于刻板。配景植物的描绘也是如此，《竹石集禽图》以双勾竹配没骨杜鹃，王渊常将双勾竹与没骨花卉搭配在一起，有意把两种不同的画法置于一图，以求得形式上的变化与对比。《山桃锦鸡图》中的桃竹，画法更加放松一些，桃花的枝干先用干笔斡旋加以勾皴，再渲染淡墨，花叶用湿笔以不同的墨色直接点画而成，竹叶亦不用双勾，而是先撇出大致形状，再行补染，以分出向背。我们可以清楚地看到，在这两张作品中，作者的绘画技巧已经不为简单的勾线、填彩所囿。同山水画一样，当花鸟画从五彩走向水墨的时候，用笔用墨的技巧得到了长足的发展，成为了主要的表现手段。当然，绘画方法的变化也与绘画材料的改变密切相关。两宋院体花鸟画多作于绢上，绢质光滑不留笔，适宜渲染，色彩效果均密鲜亮；王渊的水墨花鸟多作于纸上，元代绘画用的是一种质地坚韧、半生半熟的纸张，水墨着落在这种纸上，会呈现出似化非化的效果，线条有一种渴润的韵致，墨色的渲染则有苍茫深沉的意味。尽管还没有达到"石如飞白木如籀"的程度，但是笔墨本身的形式感已经显露出来。

元人夏文彦的《图绘宝鉴》评价王渊的水墨花鸟画为"当代绝艺"，并说王渊的画因得赵子昂指授而"无一笔院体"。元代画坛是在赵孟頫"崇古意，反近世"的倡导下拉开帷幕的，作为"近世"的院体画几乎已经成了一个贬义词，称某位画家的作品"无一笔院体"则无疑是一句最合时宜的赞美。不过，夏文彦的这句赞美用在王渊身上似乎并不恰当。王渊的作品不但不是"无一笔院体"，反而处处有着院体的影子。院体花鸟最本质的特点是用写生的创作方式、写实的绘画手法表现客观景物，这一点，王渊除了以水墨替代五彩之外，与之基本上并无二致。而要在摒弃五彩的情况下，单用水墨准确地表现景物的形态、质感，若无深厚的写生功底、精湛的写实手法是根本无法做到的。在具体的绘画技巧上，院体花鸟使用的是勾线填彩的方法，王渊于此尽管有所突破，使用了点、染、皴、擦等一些技巧，但都是在小范围内使用，并且大多是先界定大致轮廓，再收拾细部，这与勾线填彩的方法在根本上也是一致的。此外，《竹石集禽图》与《山桃锦鸡图》中的山石，都是南宋斧劈

王渊 竹石集禽图

皴法，尤其是《竹》图中的那块湖石，大斧劈皴的画法一看便知是李唐的家法，更是正宗的院体。

其实，赵孟頫所反对的院体，确切地说，应该是院体的末流，若黄荃父子，刘、李、马、夏等人的作品端丽整饬，画法精妙，气象恢弘，是开派的大家，自然值得后人继承发扬。只不过一来元代画院不复存在，二来赵氏的影响实在广大，院体一脉的画法在元代便鲜有人作。王渊出身专业画家，所习的画法自然是院体一路，虽得赵氏指授，弃院体的鲜艳富贵而改以文人的水墨清雅，但根本的技巧仍立足于两宋院画深厚的写实传统。院体绘画的庙堂高贵与文人赏玩的江湖趣味向来格格不入，即便自己也爱作水墨花鸟的徽宗，见到扬无咎的墨梅，也要讥为"村梅"[8]，可见水墨趣味在宫廷中不过是聊备一格，这也是为何在以画院为主导的两宋时代，墨花墨禽难有长足发展的原因。王渊以院体花鸟的深厚功底配以文人的水墨雅趣，既保留了

华嵒 竹石集禽图（局部）

院体中最有价值的部分，又恰到好处地暗合了时代的审美思潮。虽然他是得到赵孟頫的指点，但赵于此道只是偶尔涉猎，墨花墨禽能在元代画坛占有显著的地位，王渊堪称居功甚伟。

王渊的传人，画史上有记载的只有一人，名叫臧良，《图绘宝鉴》上对他的描述只有短短的十五个字"字祥卿，钱唐人，画花竹翎毛师王若水"，至于作品，只有在台北故宫博物院所藏元人的马琬《秋林钓艇图》中或可稍见端倪。《秋林钓艇图》是马琬为当时名士杨竹西所画，是马氏流传有绪的山水画代表作，其上有陶宗仪的题跋，写道："柔兆涒滩[9]八月望，余侍原实孙先生过杨翁。留饮竟日……酒余，翁出扶风马文璧氏所画树石一幅，上有臧祥卿沤鸟，求孙先生题咏。"仔细检视此图，中景陂陀上有几处白粉点画的痕迹，辨其形状，依稀是几只鹭鸶，可惜年代已久，白粉脱落，这些禽鸟又因为只是点景而画得甚小，已经十分模糊了。

20世纪70年代，元代画家边鲁的《起居平安图》被发现，尽管没有史料显示边鲁曾与王渊有所过从，但从此图酷似王渊的风格看来，边鲁显然受了王渊画风很大的影响。边鲁，字至愚，号鲁生，活动于元末。杨维桢说边鲁是"北庭人"[10]，所谓北庭指别失八里，即今天新疆吉木萨，唐朝曾设立北庭都护府，在元代，别失八里属"畏兀儿地面"（即维吾尔），边鲁祖籍在此，可能与高克恭、张彦辅一样是一位少数民族画家。边鲁在他唯一的传世作品《起居平安图》中自署"魏郡边鲁"，《书史会要》记载他是"邺下人"，汉代魏郡治邺县，其实是一个地方，即现在的河北临漳，可能边氏一族从西北入居中原，定居在临漳，边鲁就以此为自己的籍贯。至于又有说他是"宣城人"，因为边鲁曾在江南一带任小吏，这应是后来移居的地方。《起居平安图》因画有寓意平安的竹与谐音起居的枸杞而得名。全图纯用水墨，文禽立于石上，后衬竹杞的构图与王渊诸图如出一辙，勾描点染结合的长尾鹊鸟、双勾、没骨并用的竹杞以及斧劈皴的湖石也与王渊的画法十分接近。不过，就像王渊从黄筌而来而比黄显得松秀，边鲁从王渊而来而比王更加松秀，从整个画面看，墨色更清淡，更润泽，行笔更轻快。边鲁画竹叶也是先勾而后轻染，但勾线明显有了顿挫的意味，叶梢的地方顺势带出劲利的尖锋，晕染也不是片片面面俱到、如法炮制，而是有的深，有的浅，有的留出水线，有的剔出筋

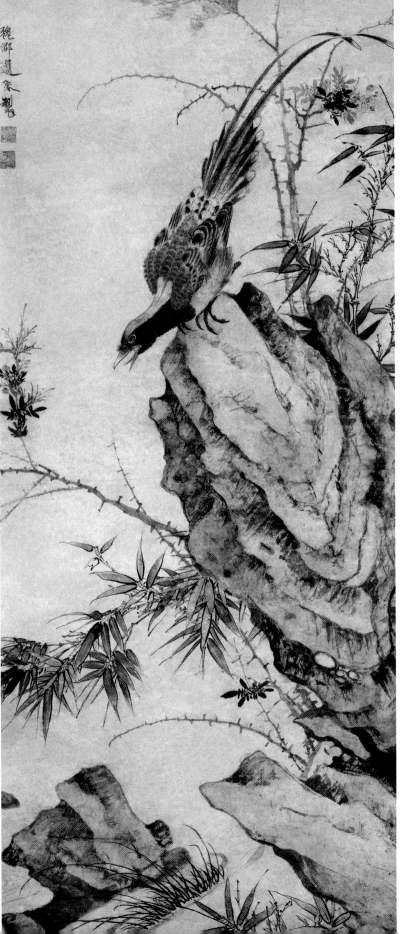

边鲁 起居平安图

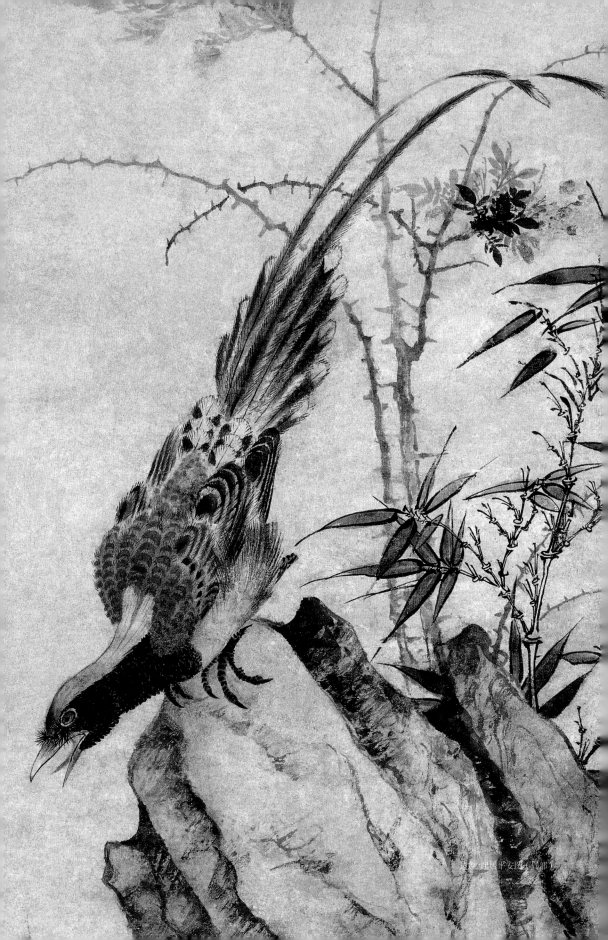

脉，这就使寥寥几丛竹叶有了一种活泼轻快的感觉。

从黄筌到王渊，从王渊到边鲁，花鸟画完成了从五彩到水墨的蜕变，褪去华服，卸下浓妆，正从庙堂之高缓缓走向江湖之远。

注释：

1《宣和画谱》卷一八："祖宗以来，图画院之较艺者必以黄筌父子笔法为程序，自（崔）白及吴元瑜出其格遂变。"卷一九："武臣吴元瑜……善画师崔白，能变世俗之气所谓院体者。而素为院体之人亦因元瑜革去故态，稍稍放笔墨以出胸臆。"

2 郭祥正《青山集》有"泗水雍秀才画草虫"诗。

3 许恕《北郭集·次林子山韵》"二云春江挟怒涛，米家书舸若为操。已知庾信文声盛，更爱王维画法高。"

4 凌云翰《柘轩集》有诗，题为《草心轩，为林子山赋，子山舅赵仲穆，为画萱草，因以名轩》。

5《退庵金石书画题跋》。

6 夏文彦《图绘宝鉴》。

7 王概《画花卉浅说》。

8 解缙《春雨集》转引《墨梅人名录》。

9 "柔兆涒滩"为古人纪年的代词。"柔兆"为岁阳丙的别称，"涒滩"为岁阴申的别称，古代十岁星纪年法用岁阳和岁阴相配合以纪年。此丙申年，即1356年。

10 杨维桢编《西湖竹枝词》。

三 从工笔到写意——写性抒情

从现存的实物与著录来看，王渊的艺术活动主要在大德年以后到至正年间，大多集中在至正元年（1341）到至正九年（1349），这期间据记载共有十一件作品流传，他现存的名作如《竹石集禽图》、《桃竹锦鸡图》、《山桃锦鸡图》等都创作于此时，并且是他典型的风格，即在黄筌一路的画法上以水墨代替五彩，并因此将笔墨意味有所发展的体制。不过，在王渊所有流传于世的作品中，有一件十分特殊，因为它与王渊的典型画风大不一样，显然不是出自同一渊源，那就是今藏于故宫博物院的水墨《牡丹图》卷。这幅画上没有王渊的署名，但钤有"王若水印"图章一方。图中画水墨牡丹一枝，有同时代人王务道、黄伯成以及赵希孔三家题诗，卷后有元人李升楷书唐人《牡丹赋》，李书年款是丁亥年（1347），即至正七年，若图作于同时，则是王渊在作《竹石集禽图》后三年、《山桃锦鸡图》后一年、《桃竹锦鸡图》前二年所作。之所以如此孜孜于王渊画《牡丹图》卷的年代，是想求证这种截然不同于往常的画风是王渊绘画风格的自然延续与发展，还是兴之所到的偶一为之，

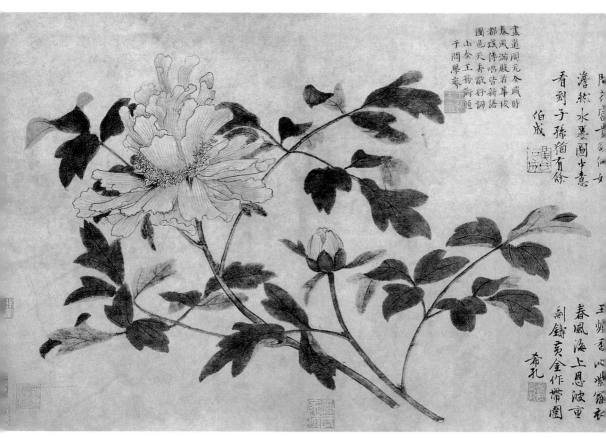

王渊 牡丹图

从上述王渊的所有的传世作品来看，作此图的情况应该属于后者。

　　《牡丹图》卷既非出于黄筌一脉，那又渊源于哪里呢？要回答这个问题首先须厘清自五代以来花鸟画发展的两条脉络。其中在元代以前属于主流的一路，就是上文所述由黄筌而下，至两宋经无数院体画家发扬广大及至鼎盛的院体风格，王渊的大多数作品就是这种风格的水墨变体。而另一路则可说起始于与"黄家富贵"并称的"徐熙野逸"。徐熙以独创的"落墨法"闻名，从可能是他唯一流传于世的作品《雪竹图》以及史籍的记载可知，这是一种主要用墨骨来塑造形象、表现情态的画法，与黄筌双勾填彩的手法大相径庭，通常只施淡彩，很多是完全的水墨。加之徐熙并不像黄筌那样供职内府，他所画的题材也不是奇花异兽，而是江湖之上常见的竹草渊鱼，意境格调也与黄氏不同，因此有所谓"野逸"的说法。徐熙的画派虽然没能流传下来，但自此

之后，花鸟画便分成两大并行的流派，一为设色富贵，一为水墨野逸，前者在宫廷画院中流传，后者则托"落墨"与"没骨"之名主要在文人雅士中盛行。北宋开创墨竹画派的文同，善画枯木竹石的苏轼，独创墨梅画派的仲仁以及他的追随者南宋时的扬无咎、汤正仲，南宋擅长水仙、兰花的赵孟坚、郑思肖，甚至是以画通禅的禅宗画家梁楷、法常，在一定程度上都可以说是"徐熙野逸"的一脉相承。王渊的《牡丹图》卷正是从这一路野逸文人花鸟所出。

《牡丹图》是手卷的形式，比起立轴的补壁装饰作用，手卷更适宜随身携带，以便能够不时展开赏玩，这种形式虽不能说为文人画家所创，但也是因为文人参与绘事而盛行起来的。手卷的形式特征亦影响到画家所画的内容，《牡丹图》中描绘了两枝折枝牡丹，一含苞，一盛放，十数叶片正反掩映以为衬托，构图很简单，景物亦不复杂，与王渊其余作品的景致开阔，状物繁密迥然不同。画法也显得十分简洁，花朵与枝干用双勾，略略渲染淡墨。叶片则直接以淡墨铺出大致的形态，再补染较深的一面，最后用浓墨勾出叶筋，由于略去了双勾定形的步骤，叶片的姿态显得有些稚拙，似乎不如他其余作品中的花卉那么精巧逼肖。不过这种稚拙感并没有减弱作品的艺术性，反而使之有一种"熟而后生"的意味。"熟而后生"是中国艺术审美中特有的一个概念，意思是说一种艺术形式一开始总是以精熟为能事，唯恐差之毫厘，务求精雕细琢，美轮美奂，鬼斧神工，而当这一切达到极致的时候，就会返璞归真，慕求简单、单纯、朴素，甚至是稚拙的格调。它作为一个概念虽然最早由晚明时人董其昌提出，针对的也仅是书法艺术，但其实一直存在于中国文艺的审美思想中，苏东坡所谓绚烂之极归于平淡，米芾认为郭熙的画因"多巧"而"少真意"，其实都是在以"熟而后生"的标准衡量诗文与绘画。那么，究竟什么是"熟"，什么是"生"呢？简单来说，"熟"是指具有并且熟练地使用许多人为的技巧、雕琢，"生"则是较少具有或使用人为的技巧、雕琢，也就是尽量不假修饰地去表现事物。艺术的目的不外乎借描绘客观事物以表达情感，开始的时候总是用尽一切手段使之逼肖真实，然而，慢慢地人们发现，过多的技巧与雕琢喧宾夺主，分散了人们的注意力，使人忽略了原本想要表达的事物的本身，也阻碍了最本真的情感表达，就像一个人穿了太多华丽的衣服，反而掩盖了美好的身材。所以，庄子说五色令人目迷，五音

令人耳聋，告诫人们过多的巧饰会令人无法把握事物的本质。对于中国的花鸟画来说，两宋的院体花鸟是"熟"，状物之逼真、描摹之细腻、色彩之精美无以复加，到了南宋末却日渐刻板、空洞，徒留华丽的外壳；相对来说元代在此基础上兴起的墨花墨禽则是"生"，舍弃了五彩，为花鸟画开拓出一片清新秀雅的空间。同样，对于王渊个人来说，他的《竹石集禽图》、《桃竹锦鸡图》这类作品是"熟"，而《牡丹图》则是"生"，与他的其他作品相比，《牡丹图》无论在取材取景还是表现手段、表现方法上都十分简单真率，摈弃了许多繁复的技巧，而图画的意蕴却正因为这简单显得分外地绵长悠远，正如元人黄伯成在画上的题诗中写的那样："澹然水墨图中意，看到子孙犹有余。"这样的意犹未尽正是因为简单的图式与技巧反而给人以想象的空间、无穷的回味。不过，必须加以说明的是，熟而后生中的"熟"是"生"不可缺少的前提条件，"生"是对"熟"的升华与超越，因"熟"而"生"，先"熟"后"生"，这样的"生"才具有上述的内涵和意蕴，这就比如一个散尽万贯家财的富翁成了一个普通人，他与原来就是普通人的人相比，言行举止自然不同，尽管现在他们境遇相同，但后者是无法模仿前者的。同样的道理，在艺术中不经历"熟"的阶段而直接的"生"，于作者而言是自欺欺人的护短门径，这样的作品注定毫无趣味可言。

"熟而后生"既是一个审美观念，亦是艺术发展上的一种普遍规律，它实际上是艺术家或艺术形式超越自身的结果。当一个艺术家的风格或一种艺术风尚达到完满的时候，他们会自觉或不自觉地寻求突破，以期向前发展。在这个意义上，"熟而后生"并非最终的结果，之后还会有"生而后熟"，然后再开始另一个层面上的循环，正因为如此，艺术家或艺术才得以实现从技巧到境界上的不断发展。王渊的《牡丹图》就可以看作为他对自己以往风格的突破，可惜由于年代久远，他没有类似风格的作品流传下来，我们也无从知晓由此以后他的画风会发生怎样的变化。不过，可以肯定的是，类似于《牡丹图》的花鸟作品在当时并非绝无仅有，有些画家正是以此为主要风格，这些画家多生活在元末，与王渊相比，他们的技巧更加纯熟，使这种风格趋于成熟。

如上所述，元代的墨花墨禽画大致上有两种风格，其一是从黄筌父子及

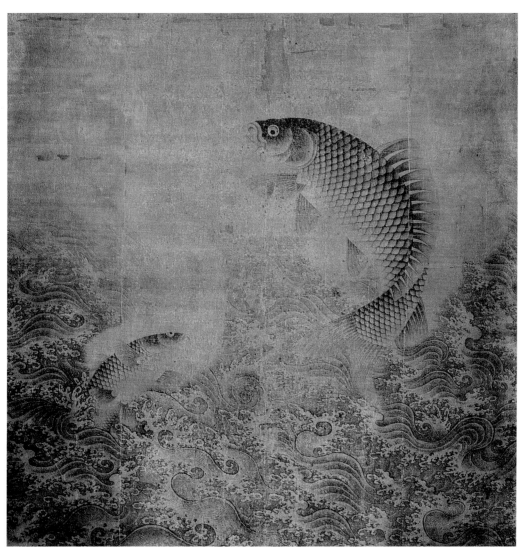

元人 跃鱼图（局部）

两宋院体而来的较为精工的风格，其表现手法也基本上沿用了原有的技巧而稍加改变；其二则是从徐熙野逸一脉发展而来，其表现手法吸收了宋代文人花鸟画的因素。从整个绘画史的角度来看，在某种程度上说，文人画是作为院体画的反作用力出现的，因此在很多方面它都和院体画反其道而行之。比如院体画讲究逼肖自然，而文人画的代表画家苏轼却说"论画以形似，见与儿童邻"[1]；院体画讲究一笔不苟的工笔描摹，而文人画则崇尚意到笔不到的写意。所谓写意，就是说一幅绘画作品最重要的不是有形有质的形状、动态，

而是无形无质的神情、意境，就像有人请一位画家画"手挥五弦，目送归鸿"的诗意，画家却说"手挥五弦易，目送归鸿难"，动作容易表达，神情就难于描画了，既然难以描画，也就不必要历历逼真，不如留有余地，使人有想象的空间，若毫发毕现，一览无遗，就不会有"看到子孙犹有余"的回味了。如果说院体画主要体现了作者的功力与才能，那么写意画就是作者与观者共同完成的作品，作者完成意味深长的创作，而观者在观赏中的想象与联想则不断补充着作品的意蕴与内涵。当然，由此一来，这样的作品其面貌、技巧就与王渊、边鲁大异其趣了。

在此要特别说明一下以上所说的"工笔"与"写意"这两个概念。"工笔"与"写意"是中国画中常被并举的两个名词，在一般人的概念中，勾线填彩的画总是比较工整严谨，而点丢皴擦而成的作品大多较为疏放随意，因此长期以来，人们习惯把唐宋时代用勾线填彩的方法所作的画称为工笔画，而将元明以后点丢皴擦而成的作品称为写意画。这样的划分看似合理而实际上有很大的误区。"工笔"与"写意"并不是如"黑"与"白"、"长"与"短"那样属于同一范畴、意义相反、可以并举的概念。首先，若从绘画方式的角度出发，如果把"工笔"理解为勾线填彩，与之对应的应该是属于同一范畴的"没骨"或者"泼墨"，而不是属于表现方式范畴的"写意"；同样，如果把"写意"理解为点丢皴擦，与之对应的应该是"线描"或者"勾线填彩"。其次，从表现方式出发，如果把"工笔"理解成画得严谨精到、煞费苦心，那么又有哪一幅成功的作品不是画家殚精竭虑的成果呢，线描固然需要一丝不苟，泼墨也必须一气呵成，不可稍有懈怠。两宋的院体花鸟是这样，八大山人那孤绝险怪的造型与笔墨不也是苦心孤诣、惨淡经营而成的吗？同样，如果把"写意"理解为在作品中抒发自己的情感、寄托自己的理想，那么，艺术本来就是因为人们有抒发情感、寄托理想的需要而产生的，又有哪一件艺术品能完全摆脱情感的影响呢？因此，"工笔"与"写意"只能是相对而言，并且只能指风格而不能指技法。在这里，我们仍约定俗成地使用这两个名词，但其中的含义却不能不明辨。

与边鲁同是少数民族画家的张彦辅活动于元代后期，时人提到他的时候称之为"国人"，元代所谓的"国人"，是指蒙古族而言。张彦辅是名道士，

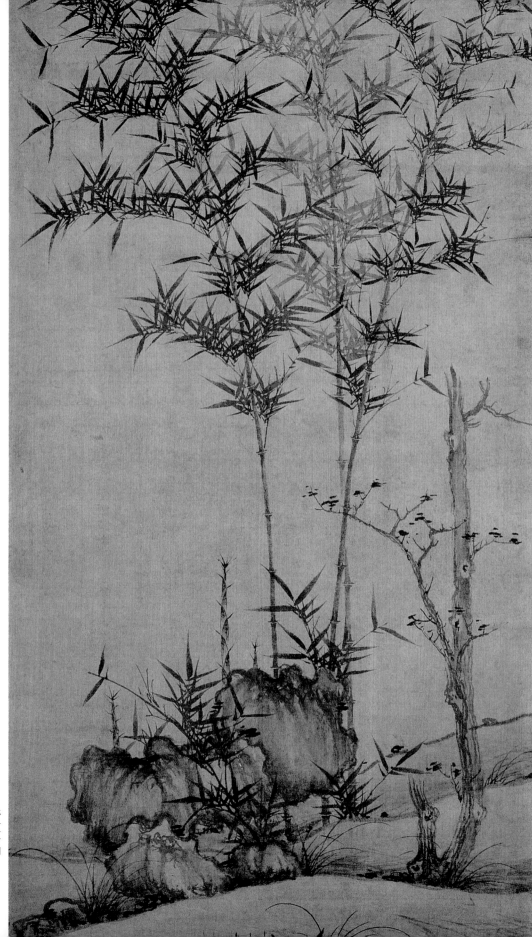

元人 竹石图

是当时北方太一道中的上层人物，享有"真人"的封号。元代道教发达，流派很多，身为道士而兼善绘事的也不少，除了张彦辅，还有卫九鼎[2]、张雨，正一道的马虚中、方方壶等，最有名的当然是加入全真教的黄公望。张彦辅的绘画在泰定帝时就已经出名，顺帝即位（1333）后，更得以"待诏尚方"，曾奉敕画钦天殿壁。至正二年（1342），意大利教皇使节来到中国访问，在上都向顺帝献马为礼，此事轰动一时，称为"拂郎献马"。顺帝命张彦辅与另一名宫廷画师周朗为贡马写真，可见张氏此时已是一名身份很高的宫廷画家。从记载来看，张彦辅善画山水和马，尤其是他的山水画，为时人所重，其师承大约以疏放的米氏云山为主[3]，但也有类似商琦那样具有李郭遗风的青绿山水。[4]不过，张彦辅流传至今唯一的作品却是一幅既能说是山水小品，也可算墨笔花鸟的《棘竹幽禽图》（美国纳尔逊·艾金斯美术馆藏）。此图作于至正癸未（1343），亦即张氏奉命写拂郎马的后一年，图中有很多人的题跋，其中至正时著名的篆隶书家吴叡和翰林待制杜本都提及此图是张彦辅为一名叫子昭的友人所作。不过图中没有作者的亲笔署款，只有"彦辅图书游戏清玩"和"西宇道人"朱文印两方，由此亦可得知张氏有个别号叫做西宇道人。《棘竹幽禽图》给观者的第一印象是一幅典型的元代竹石小品，作者用疏放的笔致描绘了陂陀、湖石和几株棘竹，坡石的勾染、皴擦、点苔，棘竹的描绘，有节奏的行笔，丰富的墨色变化都说明他使用的完全是当时山水画的笔墨，类似的作品是赵孟頫、倪云林等画家常作的。然而仔细一看，作者在枝头添上了两只墨笔小鸟，画得很简单，寥寥数笔，用的也是山水画中点景小鸟的画法，不过这样一来，此图究竟算山水小品还是墨笔花鸟就有点难说了。实际上，山水画与花鸟画本来就不能截然分开，二者也没有明确的界限，所不同的只是画家取景的角度：五代北宋的山水画取景最大，描绘的是整座或数座山峦的景色；若视野缩小一点，只取一角半边，就成了南宋马、夏的"残山剩水"；若只画眼前方圆几里，则是赵大年、惠崇一路的江湖小景，这样的山水画上已多有点景的花鸟；若再将视野缩小，只描绘一株或几株植物、一只或数只禽鸟，就是全景花鸟；如果仅特写一枝一鸟，则成了所谓的折枝花鸟。可见，花鸟画可以看作山水画视野的缩小，是山水画的特写，而山水画则可看作花鸟画视野的扩大，是花鸟画的全景。张彦辅的《棘竹幽禽图》正

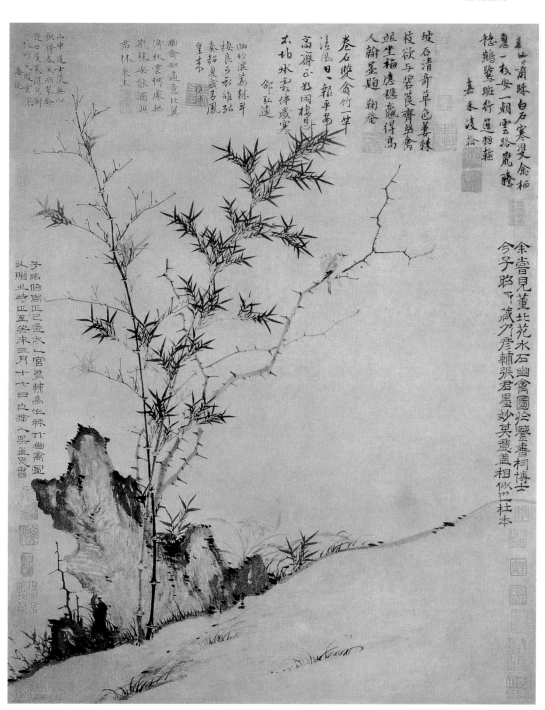

张彦辅 棘竹幽禽图

是介于江湖小景与全景花鸟之间。从技巧上来说，这张作品的笔墨不仅与王渊、边鲁的风格截然不同，与王渊的《牡丹图》卷也相去甚远，其中蕴涵了一种不经意间营造出来的轻松随意的情调，它的画法显然受到了赵孟頫"书画同源"理论的影响。赵氏反对"近世"刻板僵硬的画风，在具体的技法上提出了书画同源的理论，在实践上则倡导"以书入画"，即把书法流利率意的用笔方法运用于绘画，以使画作呈现出活泼灵动的生意。这一理论的提出与实现对中国画的影响至大，它使中国画的技法从描绘变成抒写；把中国画的表现方式从再现自然的写实变成表现自我的写意；它赋予了原本只是绘画手段的笔墨以独立的审美意义；它为文人广泛地参与绘事打下了理论与实践的基础。当然，这些演变与发展都是后事，在元代，赵氏的理论在山水画中催生了元四家，在花鸟画坛则以他自己的一系列竹石图为先河，开始了挥洒抒写的时代。

　　张彦辅生活在元朝的京师大都，《棘竹幽禽图》可能也是在那里创作的，而此时南方江南一带的花鸟画除了王渊那一路严谨精工的风格，也出现了轻松活泼的格调。至正壬辰（1352）三月的一天，杭州画家盛昌年为他的苏州朋友沈彦肃画了一幅《柳燕图》，阳春三月，柳枝新发，燕子衔泥，正是应景的题材。关于盛昌年的情况，

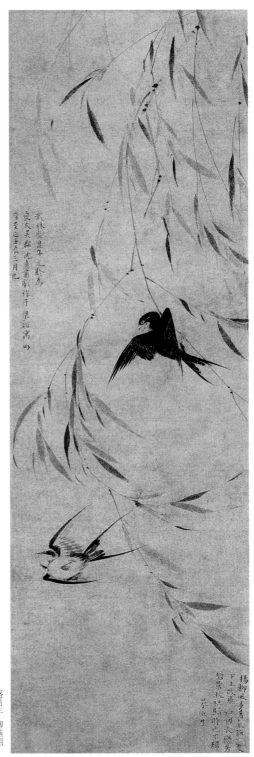

盛昌年　柳燕图

史书上几乎没有记载，他留下的唯一一件作品就是这幅《柳燕图》，图上有他的题款："武林盛昌年元龄为良友吴郡沈彦肃戏作于梁溪寓所，时至正壬辰三月也。"于是我们得知他是杭州人，与王渊是同乡，字元龄，所交的朋友有苏州一带的，而自己则住在无锡。杨柳飞燕在花鸟画中是常见的题材，也是一种固定的搭配，其他如红叶八哥、竹鸡翠竹、绣眼梧桐、芙蓉鸳鸯等也通常画在一起，这样的搭配不仅关系到花鸟的生长时令，还考虑到了画面构图、色彩等形式上的美观，因为两相得宜，后来便逐渐形成了一种格式，下文所要讲到的画家张中就是以"桃莺、柳燕二图，名著海内"[5]。清人郑绩在《梦幻居画学简明》一书中曾说到怎样画杨柳飞燕："燕为玄鸟，故墨色，身轻翼薄，双尾拖长如剪，翅膊尖起，其翼毛长过于背。嘴短头扁，身亦扁，若拘滞形不离卵，写身肥圆，则失轻燕之意矣。飞则带雨迎风，游波穿柳，凡画燕宜写柳随水以配之。"这段话几乎可以看作盛昌年《柳燕图》的写照，因为全图都用没骨的画法，不见勾勒的痕迹，因而物象显得格外飘扬轻灵，燕子蹁跹飞舞，尖细的翎翅更突出了它们上下飞舞、凌空穿梭时迅捷轻盈的体态，疏疏落落的柳条柳叶随风轻扬，浓浓淡淡的柳叶仿佛笼罩在一片薄雾之中，背景留白，也许是一片晴空，也可能是一池春水。这样的作品境界并不宏大，趣味也很小巧，配合着轻松的笔调，就像一首轻快活泼的田园牧歌，尽管不如交响乐那样宏伟壮阔，也能令人心神舒畅。黑格尔说艺术所服务的"主子"有两个，一个是社会的"崇高的目的"，另一个是个人的"闲适的心情"，《柳燕图》显然属于后者，不过无论属于何种范畴，只要内容与形式和谐统一就能感染人心，生发出动人的艺术魅力。

元季最著名的花鸟画家有两位，除了王渊之外，就要数张中了，堪称一时瑜亮。后世甚至有人认为"子政花鸟神品，一洗宋人勾勒之痕，为元世写生第一"[6]，可见张中不但与王渊齐名，他的画风也与主要沿袭宋人院体的王渊大异其趣，是一种既有写生的真实感，又没有勾勒痕迹的清新风格。

张中，又名守中，字子正，又作子政，是江苏松江人，他的朋友多是江浙一带的文人名士，他们的诗文中常提到张中，因他出身名门而称之为"张公子"。张中的曾祖张瑄曾是海盗，后被元朝廷招降，授以参政之职，为元朝将江南的粮食经由海道运往北方，同时经营海外贸易，所谓"开海漕征爪

哇，有大功于朝"[7]，然而因为巨富和海上的势力遭致猜忌，成宗时下狱而死，家道中落。后来冤情平反，张瑄之子张文龙官至正三品都水监，文龙子张麟曾列名仁宗怯薛宿卫，是贵族官宦子弟才能得到的荣誉。张中即张麟之子，由于祖荫得七品官职，他也曾经赴大都吏部等候选派官职[8]，是否得到了正式任命今已无从得知，只是不久之后元末战乱，张中回到故乡隐居，读书终老。画史说张中善画山水，友人朱芾写给张中的诗中有"别来清事想不废，诗成应画李营丘"[9]的句子，李营丘即宋初山水画大师李成。元人夏文彦的《图绘宝鉴》则说张中"画山水，师黄一峰"；张中的另一个朋友袁华也说他师承著名的山水画家黄公望，在一首题为《题张子政黄大痴松亭高士图》诗中说"大痴老人天下士，结客侠游非画史……弟子颠张早入室，重冈叠嶂开云烟"，从诗题来看，这张画似乎是黄公望与张中合作而成。张中虽然没有确切的山水画传世，但他对黄公望的山水必然下过相当的工夫，以致后世慧眼如董其昌、王石谷等人也竟然会把他的山水画误认为黄公望、倪云林所作。[10]而

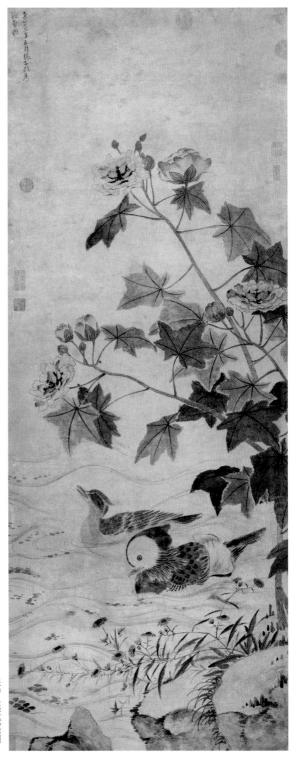

张中　芙蓉鸳鸯图

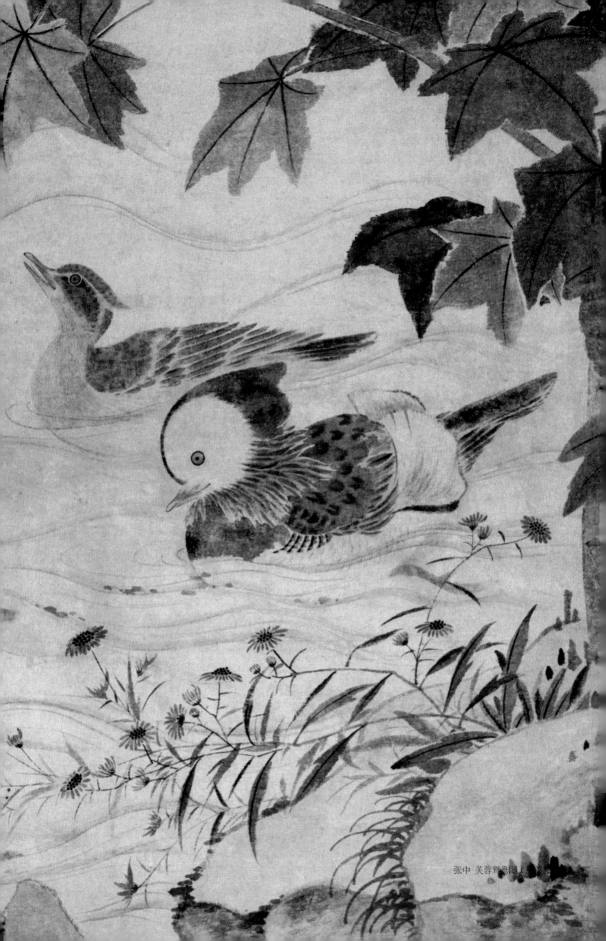

张中 芙蓉鸳鸯图

张中 芙蓉鸳鸯图（局部）

从张氏的花鸟画中看，他那松秀轻灵的笔致，疏朗萧散的意境与黄公望的作风确实不无相通之处。

尽管史书中记载的张中多作山水，但他水墨花鸟画的成就更高，对后世的影响更大，他留存于世、赖以成名的都是这类作品。张中喜欢画鸳鸯，在他流传下来不多的几幅作品中就有两件是以鸳鸯为题，其一是藏于上海博物馆的《芙蓉鸳鸯图》，其二是藏于台北故宫博物院的《枯荷鸂鶒图》，鸂鶒又名紫鸳鸯，形如鸳鸯而较大，因颜色多紫而得名，今人已通称为鸳鸯。这两幅图所描绘的场景相似，都是河岸一角，鸳鸯栖游的情景，只不过《芙蓉鸳鸯图》中的鸳鸯在水中嬉游，岸边芙蓉盛开，正是秋天的景致；而《枯荷鸂鶒图》中的鸳鸯栖息在岸上，水塘边数茎枯荷，虽然也是秋天，却已经是深秋的气象了。这两图的笔墨技法、章法也很相近，尽管《芙蓉鸳鸯图》纯是水墨而《枯荷鸂鶒图》赋有淡彩，但后者的本质还是水墨，若将图中的色彩去掉并不影响它的艺术上的完整，也不会减损它所表现的美感，因而吴湖帆认为它们是"一时之作"，是很有可能的。要说这两张作品表现手法的特色，简而言之，就是"一洗宋人勾勒之痕"。张中的作品，用的是真正意义上的"没骨"法，之所以说"真正意义上"是因为宋人也用没骨法，但他们的"没骨"大多数要先以细淡的线条勾勒轮廓，再通过色或墨的渲染掩去线条，使人感到似乎是没有经过勾勒一样，所谓的"没骨"是指最后的效果而言，并非真的不用线条勾勒。而张中则真的不用线条匡定轮廓，他画中的鸳鸯、芙蓉、荷叶、莲蓬其形廓和体面多是直接用水墨渍染出来的。尤其是对芙蓉叶片和枯荷的描绘，由于叶片与枯荷都有一定的面积，无法一笔就描绘出轮廓，于是就用几笔拼合出形廓来。元代画家所用的纸张是一种毛熟纸，表面不很光滑，而且稍稍吸墨，因此笔与笔的拼合不会留下痕迹。虽然同是用没骨法，但不同的物象有不同的表现方式，芙蓉叶片的墨色较为滋润，画成后以浓墨勾筋，呈现出明快而妩媚的情态；枯荷则在界定了形廓后用枯笔干擦，以突出其枯索萧瑟的意味。当然，张中也并非完全不用线条勾勒的方法，此二图中的芙蓉花与蒲草就仍然用了勾染的方式，但他的线条不像院体花鸟那样匀细拘谨，而是随着物象形态的变化而自由地转折顿挫，这线条于界定轮廓的功能之外，也承担了表现情态的任务。尤其是描绘水纹的时候，那率意挥洒、自然生发

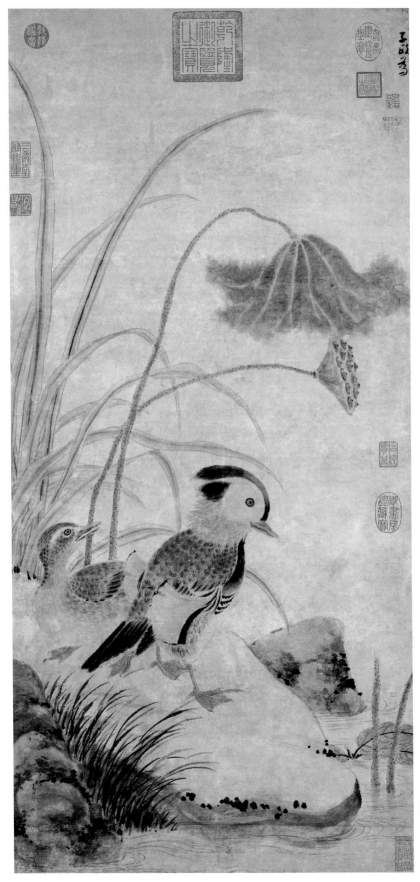

张中　枯荷鸂鶒图

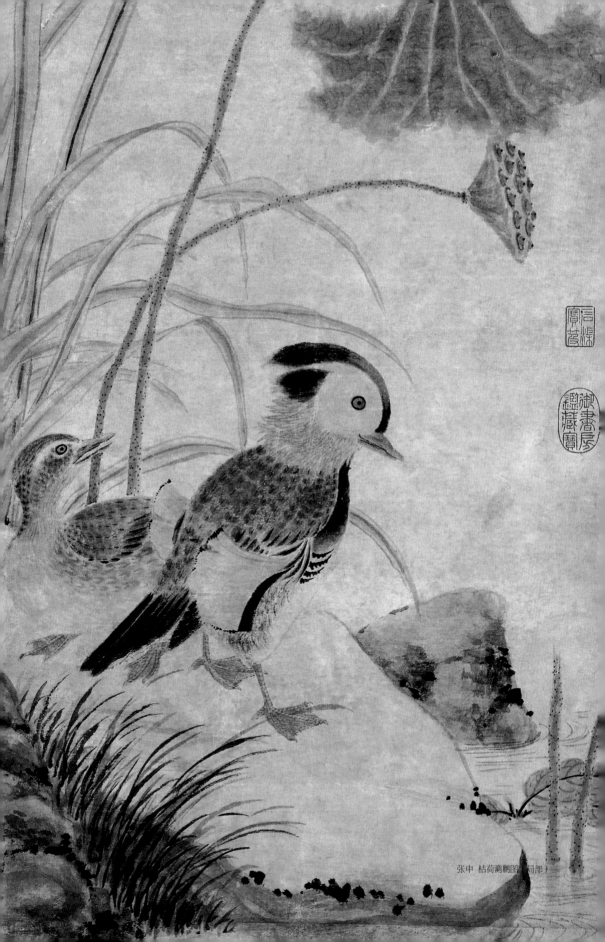

张中 枯荷鸂鶒图（局部）

的笔致完全摆脱了固定形式的束缚，它的转折回旋一方面符合着自然的韵律，一方面也抒发了画家的情思。然而这二图中最可爱的要数那两对鸳鸯，对于这种以美丽的翎羽著称的水禽，张中没有刻意去表现它们绚丽的色彩，即使在设色的《枯荷鹨鹕图》中也只是淡淡地罩染了一层薄色，取其意到而已，画家所用心表现的是鸳鸯那种娇憨可爱的神情气韵。鸳鸯的羽毛是用干笔点簇，再用淡墨罩染，雄禽背上的斑纹则是先用淡墨打底，再用浓墨去破，这样墨色既有浓淡的层次，也有干湿的变化，闪烁斑斓，很轻松地展现出鸳鸯松软斑驳的毛色。雄禽的头部更是别出心裁，一笔勾出一个大大的圆圈，除了脑后的一蓬羽毛没有丝毫修饰，整个"脸盘"是一片空白，而这空白中间缀着一颗小小的眼珠，仿佛正滴溜溜地转动，分外传神。现实中的鸳鸯当然不会长得如此"简洁"，这显然是画家有意的夸张变形，而这样的夸张变形不但没有使鸳鸯显得荒诞不经，反而把它那种独有的憨态凸显了出来，这是那种机械地照搬自然，斤斤于毫厘的画家无法企及的。相对宋代有些画师所作的花鸟"务以疏渲细密为工，一羽虽似而举体或不得其大全"[11]，张中留意的不是"一羽"之似，而是整体的气韵。除了鸳鸯，图中的芙蓉花显然也经过了他自己的安排，那些阔大的叶片的排布与伸展平铺直叙，没有多少穿插俯仰的变化，每片叶子的墨色也基本上一样，只是不同的叶片墨色才有深浅变化以示前后正反的不同，经过这样简化的安排，芙蓉花不会由于形象过于繁复而喧宾夺主，掩盖了鸳鸯的主

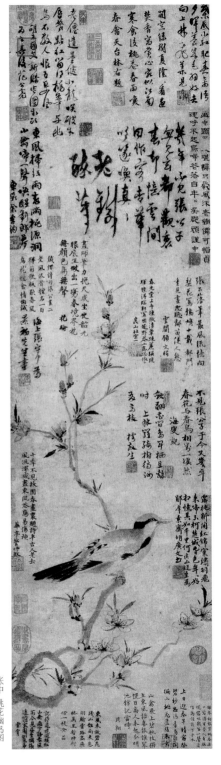

张中　桃花幽鸟图

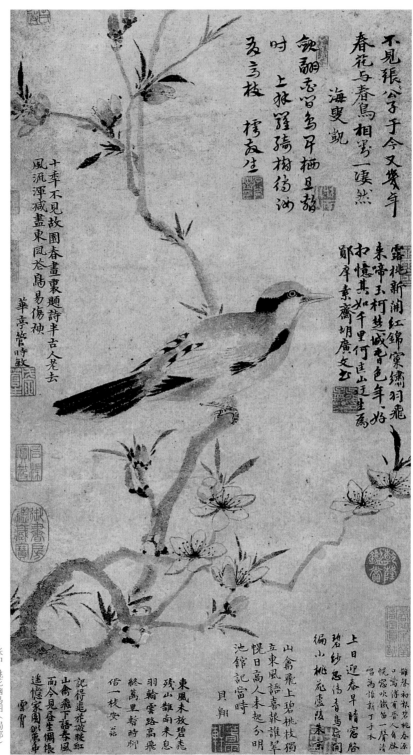

张中　桃花幽鸟图（局部）

体地位，而它本身丰腴淡雅、摇曳生姿的翩翩风致也在这种温润含蓄而又略带朴拙的笔触中得到了最大的生发。

论物象的逼肖严谨，张中肯定不如王渊，甚至不如那些承继了院画传统的无名画家，但后世还是有人认为他才是"元世写生第一"，正是因为他的作品精准地把握了事物最根本的本质和精神，这本质和精神不一定用最精致的描画和最艳丽的色彩就能表现出来，张中的"写生"写的并不仅仅是外表的形与色，还有内在的神与意。因此《芙蓉鸳鸯图》与《枯荷鸂鶒图》虽然有相似的景物、相近的表现手法，但却有不同情趣。《芙蓉鸳鸯图》是轻快而欢欣的情调，水波荡漾，芙蓉摇曳，岸边野菊花星星点点，韦庄《菩萨蛮》词中有"桃花春水绿，水上鸳鸯浴"的句子，若将"桃花春水"改成"芙蓉秋水"就是此图的写照，也一样能传达那般温情旖旎的气氛。《枯荷鸂鶒图》则全然是另一种意味，一茎枯败的荷叶，一枝干萎的莲蓬，几根细长的蒲草孤零零地耸立在荷塘里，秋容惨淡，花草摧折，鸳鸯站在水边犹豫徘徊，好像在顾虑江水的寒冷，又好像凝神远思，伤悼好景易逝，百花凋残，全图景象清冷，旨趣微远，仿佛有一股淡淡的愁思弥漫在其中。同样以鸳鸯为题而气味迥异，靠的正是作者敏锐的情思以及与之相配合的以意态取胜的表现方法。比较而言，王渊、边鲁等画家侧重的是花鸟的形与质，而张中留意的则是意与态。重形质的胜在坚实华美、点画精到，却未免显得有些拘谨；重意态的则率意挥洒、自然生发，不必纤毫毕现而余味无穷。就笔墨风格而论，王、边等画家基本上还是恪守宋人的体制，而张中则变实为虚、化紧为松，重于用笔，不事描画，所谓"一洗宋人勾勒之痕"，大大丰富了笔墨技法。更重要的是，张中的这种画法更能引发观者的联想感慨，使作品具有无尽的意味。正因如此，尽管元代墨花墨禽画王渊、张中并称巨擘，论开创之功当称王渊，但说到艺术之胜却多推张中。

上文提及张中的画法受到文人野逸风格的影响，主要来源于苏轼、文同、赵孟坚、扬无咎、赵孟頫等人。元代另有一些善绘水墨花鸟的画家则渊源于梁楷、法常等人的禅画。梁楷、法常都是禅僧，基于禅宗摒弃包括语言、文字、图像在内一切表象的教义，他们的画作大多疏于形象的刻画并且不事彩绘纯用水墨，希望以此传达一种微妙、幽远、难以言传的哲思。就这一点来

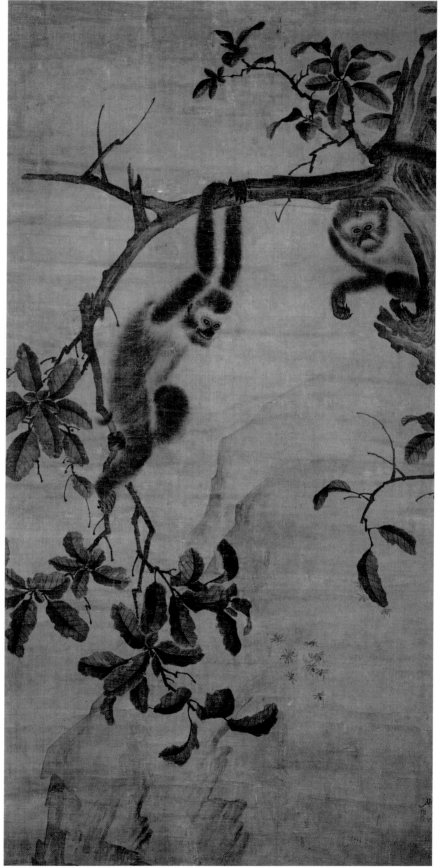

颜辉　猿图

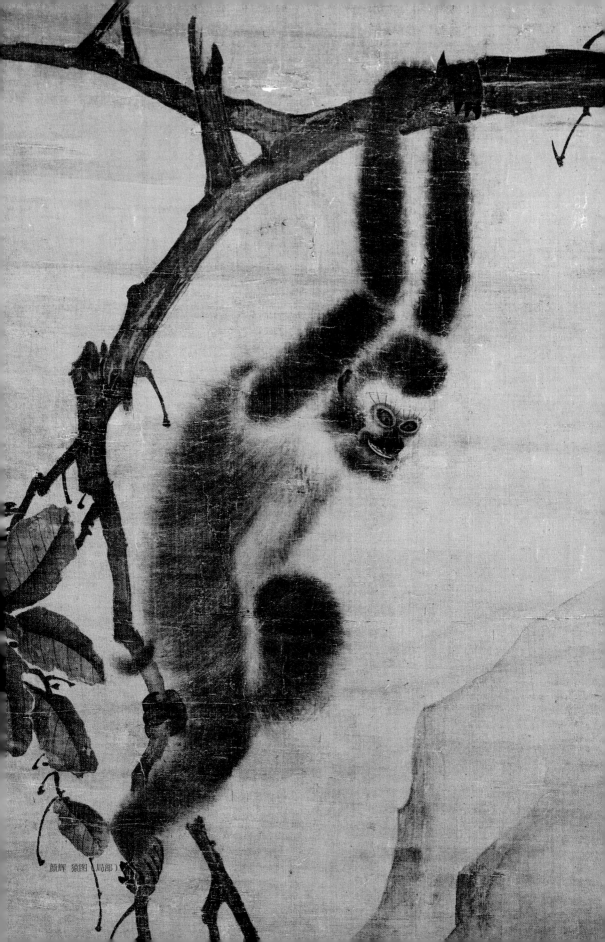

颜辉 猿图（局部）

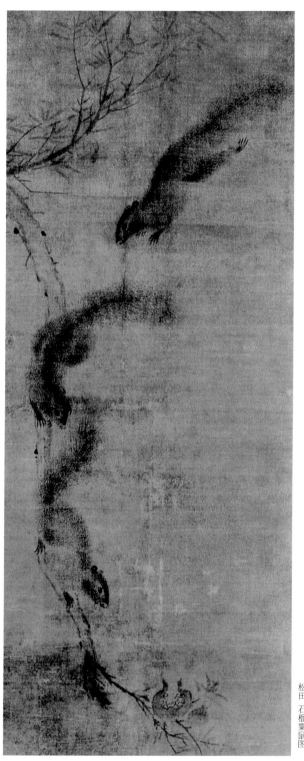

松田 石榴粟鼠图

说，禅画也可以归入文人写意的风格，只是这类作品的目的既非粉饰教化也不是怡情悦性，而是以禅入画，以画证禅。禅画多绘人物，也有花鸟作品，最著名的如法常的《鹤》与《猿》。元代人物画家颜辉以画寒山、拾得等禅宗人物而知名，除此之外也画有一幅《猿图》。中国人通常认为猿是一种通灵的动物，聪慧而有悟性，是禅宗画家常画的题材。颜辉的这幅《猿图》设有极淡的颜色，在深色的绢底上几乎可以将其作为一幅水墨画欣赏，画面上两只猿，一只蹲踞在树杈上，一只吊在树枝上，聚精会神地看着下方石头上的几只细小的飞虫。昏黄的绢底将画面衬托得仿佛是夜晚，而极其虚淡的背景又增加了一种空灵杳渺的气氛。猿猴及树石的画法皆得自法常，只是较为刻实，在表现那种微妙的意味时没有法常那么充分，也许这是因为颜辉不像法常那样是个真正的禅僧，对禅理有着深刻的领悟。

松田是另一个师法法常的元代花鸟画家，善画粟鼠，由于日本禅风盛行，他的作品多流传在日本。松田的生平经历已无从考证，他的一幅作品署款"松田山人九十一岁

笔"，钤有"葛叔英氏"印章，而清人吴其贞的《书画记》又著录有《葛松田古木松鼠图》，则他的本名可能叫葛叔英，松田也许是他的号。日本私人藏有一幅松田的《石榴粟鼠图》，图中描绘一枝倒垂的树枝，三只粟鼠依次顺枝而下，企图偷吃枝头那只熟透了的石榴。粟鼠画得很细腻，又很放松，浑身皮毛蓬松而柔软的质感呼之欲出，形体的转折凹凸以控制墨色的浓淡来实现，灵活的笔触描绘出活泼生动的神情姿态。相比之下，石榴树画得十分疏简，只用淡墨几笔勾出，其余则是大片留白。尽管此图表现的题材没有蕴涵深奥微妙的禅理，反而洋溢着轻快欢欣的情调，但因为所用的手法与禅画花鸟有相似之处，于是在轻快欢欣的情调之中也隐隐流露出几缕空明清旷的余音。禅画花鸟作为水墨花鸟的一个分支在宋元禅宗盛行的时候随之盛行，而在明清时期则让位于文人花鸟，只有清初画僧八大山人笔下那些白眼向天、缩颈佝背的水墨花鸟中还保留着些许禅画冷峭幽深的意味。

注释：

1 苏轼《东坡全集·书鄢陵王主簿所画折枝二首》。

2 卫九鼎曾入山学道，元人虞堪说他"昔年学仙"，可能也是名道士。

3 危素《危太朴文集·云林图记》："张彦辅真人奉敕写钦天殿壁，余时在经筵，用米氏法为余图之。"另同集《山庵图序》："方外之友曰方壶子者……张君彦辅知其志之所在，乃取高句骊生纸作《圣井山图》以慰之。"用生纸作画，很有可能也是米氏云山的风格。

4 虞集《道园学古录》："太乙道士张彦辅……为其友天台徐中孚用商集贤家法，作《江南秋思图》。"

5 吴其贞《书画记》。

6 顾复《平生壮观》。

7 王逢《梧溪集·张参政手植榆树》。

8 袁华《耕学斋诗集·送张子正谒选赴都》。

9 朱芾《寄张子政》，见元赖良编《大雅集》。

10 顾复《平生壮观》。

11 李鹰《德隅斋画品》。

四　从画工到文人——雅士清玩

　　从王渊、边鲁到张中、张彦辅，从描景状物到写意抒情，元代的花鸟画与两宋风规渐行渐远。审美情趣的变化与其说是原因不如说是结果，造成这种结果的最重要的客观原因是：有元一代取消了带有官方性质的画院制度，画院的消失一方面使得代表了皇家趣味的富丽精致的画风不再占据画坛主流风格的位置，为新风尚的出现与流布腾出了空间；另一方面导致了画家身份的转变，职业画家、画工急剧减少，非职业画家参与绘事的大幅增加，而这些非职业画家中又以文人数量最多，影响最大，其时的职业画家甚至反而受到文人画家的影响。对元代画坛影响最大的赵孟頫、高克恭与钱选，前二者是朝廷的高官，赵氏"荣际五朝，誉满四海"，高氏在政治舞台上也相当活跃，官至刑部尚书，钱选则是个入元不仕，避世读书的隐士，绘画都不能算是他们的"正业"，却都能引领一代风气。尤其是赵孟頫，作为有元一代的画坛领袖，不少职业画家在得到他的指点后技艺大进，为时评所认可，仅就花鸟画而言，就有陈琳、王渊两人。陈琳家中世代以绘画为业，其父陈珏是

南宋宝祐（1253-1258）年间的画院待诏，他既承家学，又得赵孟頫"相与讲明"，"多所资益"，所以"其画不俗"，被认为"宋南渡二百年，工人无此手也"。[1]王渊也是一名职业画家，少年时学画，多得赵孟頫的指教，因此"所画皆师古人，无一笔院体"，"尤精水墨花鸟竹石，当代绝艺也"。[2]要知道，绘画史由文人士大夫修成，其中褒贬自然带着他们的好恶，中国文人自来轻视工匠，画工也不例外，要得到他们的称赏更是难上加难。陈琳与王渊能成为元代花鸟画家中的佼佼者，除了他们自己的禀赋勤奋，赵氏的提携揄扬也有不小的作用。

相对于职业画家的今不如昔，非职业画家的队伍却是日益壮大。就专擅墨花墨禽的画家而言，在上文提及的画家中，除了陈琳、王渊是职业画师，其余的似乎都不以绘画为业。

林静"髫龄时即解缀篇什，穷研经史百氏，旁及元诠释典，郡县累辟不就"[3]，与钱选一样，也是个典型的避世读书的隐士。张彦辅虽然以宫廷画师的身份"待诏尚方"，也曾为宫廷画壁，但就社会职业来说，他是一名道士，并且是得到皇帝恩宠的道教中的上层人物，因而多与当时有名的文人如危素、张雨、陈基等人交往，方外学道，本已不入尘俗，交结名士，更属清流。况且张氏画作从不肯轻易予人，据说连当时以风雅著称的贵族收藏家鲁国大长公主想得到一张张彦辅的画，他最终也不肯给，其高自标榜可想而知。[4]而在时人眼中，张彦辅的作品也确实不同于一般的宫廷画师。至正壬午年（1342），拂郎使节向元廷献马，张彦辅与另一名宫廷画师周朗奉命写形，据当时正客居京师的陈基记载，张、周两人"并以待诏尚方，名重一时"，周朗的作品"识者固自有定论"，而张彦辅"以其解衣盘礴之余，自出新意，不受羁绁，故其超逸之势，见于毫楮间者，往往尤为人所爱重"[5]，言外之意，显然是认为比较而言，张彦辅的作品略胜一筹。陈基的描述中称人们对周朗的画作"固自有定论"，周朗是典型的宫廷画师，纯以画艺在宫廷任职，对他的画作的"定论"当是对画工画作的固有认识。而张彦辅作品的种种妙处则是在这定论之外的"自出新意"、"不受羁绁"，从而具有了"超逸之势"，因此这种妙处不是在职业画工的作品中能看到的，它所蕴涵的某些妙合自然、自由抒写的意味已经是接近于文人画的情调，这也许与张彦辅学道的经历以及与文人名

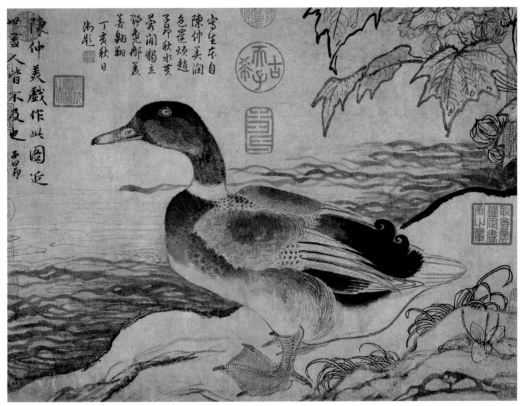

陈琳 溪凫图

士的交游熏陶不无关联。

边鲁与另一位没有作品流传下来的边武都在元朝的地方政府中任职。边武是宁波人，后来至福建任职福建道宣慰使司都元帅府掾史，元代各地的主要官员多由蒙古、色目人担任，大多粗鄙不文，因而下设掾史，由精通文墨、法理的人担任，在各部门充作类似秘书的工作。边武任此职，显然是个文人，况且他还精于书法，行、草书专学大书家鲜于枢，几乎可以乱真。[6]边鲁则在元末任南台宣使，宣使是御使台中的下级吏员。南台即江南行御使台，元代中央设御使台，"掌纠察百官善恶、政治得失"，是一个监查机构，中央以下分设江南行台和陕西行台，分别监临东南和西南诸省。南台原来设在集庆，即今天的南京，至正十六年（1356）三月，朱元璋攻下南京，元朝于九月在浙江绍兴重建南台。边鲁就在这时以宣使的身份被派往南京诏谕，结果被杀殉国，因其"慷慨守节，为国捐躯，不少屈辱以偷生一时"[7]，南台中执法月鲁不花将其事上奏元廷，追赠边氏为南台管勾。边鲁之死不仅为元廷表彰，也

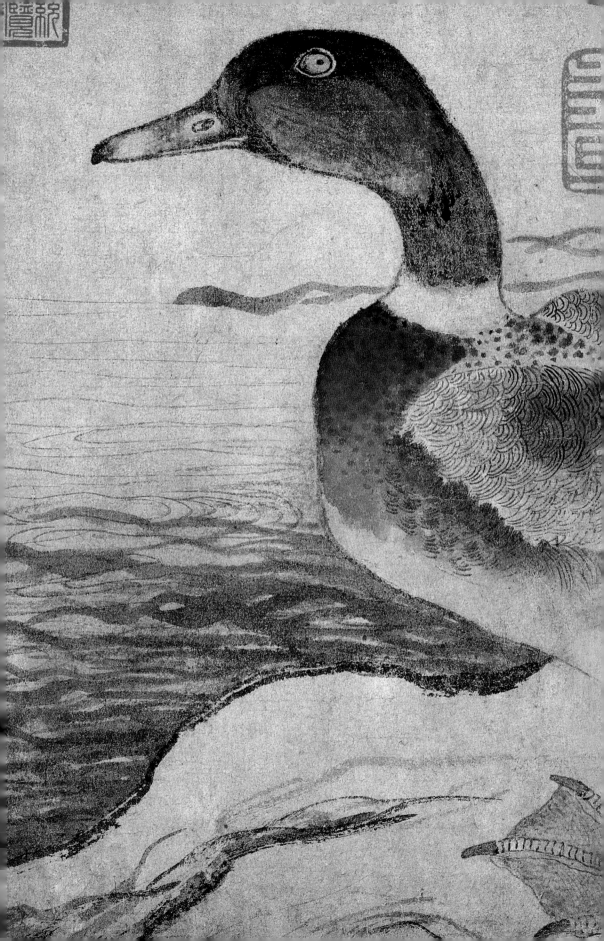

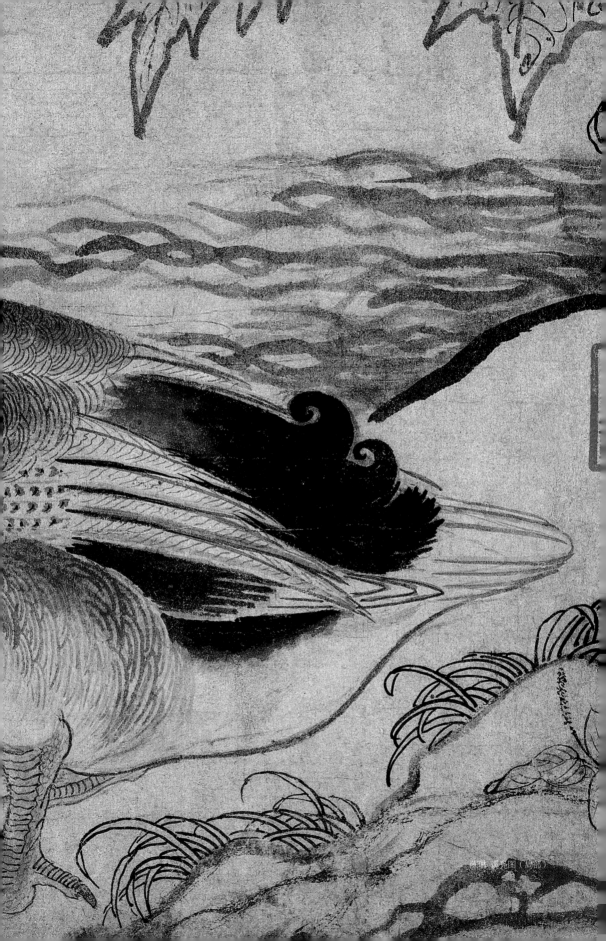

陈琳 溪凫图（局部）

令许多汉族文人痛悼，除了钦佩其杀身成仁的气节，也有感于他是个多才的儒者，人们称道他"天才秀发"[8]、"材器超卓"[9]，"工古文奇字"[10]，"善古乐府诗"[11]，而且洁身自好，不阿权谀贵，虽"工画花竹，然权贵人弗能以势约之"[12]。元末文坛领袖杨维桢得知边鲁遇难，请当时的著名文士王逢为其作歌，歌云："南台管勾有气节，手写竹雉心石铁。铁崖扪其三寸舌，奉命西谕慎开说，韩愈一使廷凑悦。竹不挠，宁寸折；雉宁死，不苟活。使衣无光日明灭，悲风萧梢吹驷铁，齐城竟蹈郦生辙，土花尚碧苌宏血，我为作歌旌汝烈。"其歌虽是为边鲁为杨维桢所画的《竹雉图》而作，但并不以其画艺为重，而着力颂扬他的道德操行。不过，即便是这样一位忠烈之士，涉及艺事，也有风雅的一面。元末著名诗人乌斯道在《春草斋集》中记载，一次他与边鲁及另一位回族著名文人马易之同去隐士倪仲权家拜访，倪氏有室名"花香竹影"，因素闻边鲁画名雅重江湖，便请他作《花香竹影图》，边鲁"遂援笔作是图无凝滞，香影未尝不蔼然也。观者或病之曰：'花竹可图，香影不可图也。'鲁生笑而不答"。乌斯道替他解释道："可图则皆可图，不可图则皆不可图。《易》曰：'艮其背不获其身，行其庭不见其人。'吾身既不可获，外物又不可见，花与竹又焉可图哉！孔子曰：'无声之乐，日闻四方。'无声既可闻，香与影独不可图欤！"于是"诸公皆大噱，且相与饮酒为别"。这堪称一次小规模的雅集，边鲁应主人之邀为其室作图，后来又因图意而引起了争论，进行了一番言辞诙谐的辩解。这件事被乌斯道记载下来，其中既有画家挥笔立就的潇洒情态，也有文人言语的机辩巧妙，后人看来俨然是一段小小的艺林轶事、文坛佳话。

　　要论元代水墨花鸟画家中最契合后世所谓文人画家的标准的，要算是张中。他出身名门，虽至他这一代家道衰微，也曾赴京城谒选，但想来仍薄有家产，衣食无忧，一生中的大部分时间都隐居乡里，读书作画，从其友人朱芾寄给他一首诗颇能道出张中日常的生活状态："野政老人隐者流，清溪绕屋似愚沟，自编蒲叶作素简，时泻松花洗玉舟。伸连未遽蹈东海，孺子还复栖南州，别来清事想不废，诗成应画李营丘。"[13]正因如此，张中的从事绘事，毫无功利色彩，完全是兴到而作，兴尽而止，是诗书之余，聊以自娱的消遣，正如他另一位好友袁凯所说："读书学古有至行，粉墨特用相娱嬉。"[14]关于文人画与画家画的界线，可以从不同的角度划分，其中之一，就是看其绘画

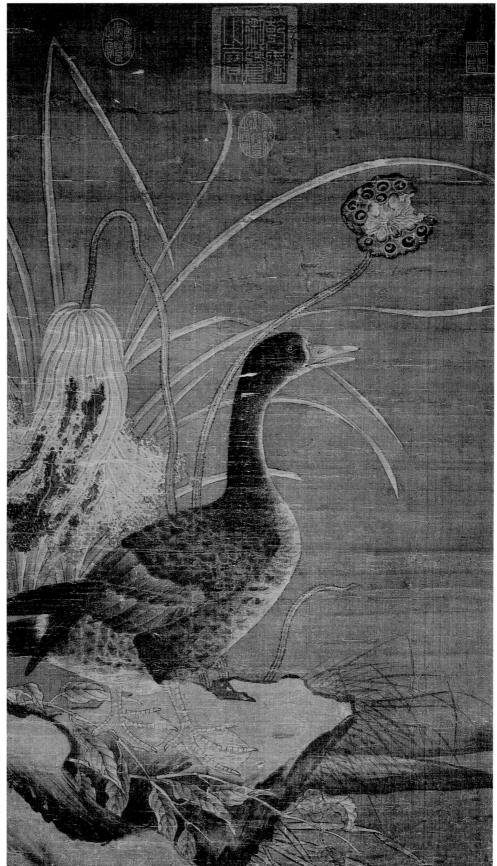

宋人　秋荷野凫图

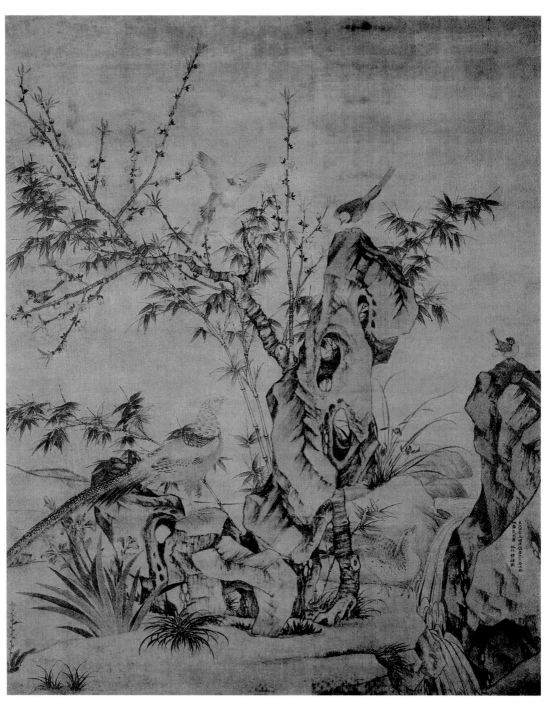

王渊 桃竹锦鸡图

的功能与目的。画家既以绘画为职业，其作品便总需为一定的阶级或阶层服务，言其所言，美其所美，所谓的"成教化，助人伦，与四时并运，与六籍同功。"[15]而文人画家既不以绘事谋生，绘画便更多自由洒脱的情味，言己所言，美己所美，无需随波逐流，更不用趋炎阿附，这种"只堪自愉悦，不可持赠君"的境界，流露出文人画家们对清高自好的节操的追求。画家画与文人画孰高孰低，不同的时代有不同的标准，并非这数万言的小书可以评说，不过大体而言，画家画较严密精巧，文人画较轻松自在总是不错的，正因如此，画史在评述文人画家，尤其是以水墨花鸟见长的文人画家的时候，总喜欢把他们的创作称为"墨戏"。如《图绘宝鉴》对边武、边鲁的描述几乎一样，都是"善墨戏花鸟"，对张中则说"画山水，师黄一峰。亦能墨戏"。边武的作品失传，边鲁唯一的作品《起居平安图》的风格非常接近王渊，虽然是水墨，布局形象俱严谨整饬，似乎不能称之为"戏"，《图绘宝鉴》之所以作如是说，尽管不排除他尚有更疏简的风格，恐怕总有一点是由于他非职业画家的身份。至于张中，"墨戏"显然指他的花鸟画，将山水、花鸟分而述之，足见作者有将山水视为画学大宗的倾向，《图绘宝鉴》成书于元末时期，正是山水画兴盛之时，人物、花鸟都不能与之抗衡，有此观念，不足为奇。张中的花鸟画与王渊、边鲁相较，活泼轻快，更接近"墨戏"的评语。更重要的是，张中生平结交的都是一时名士逸流，出于相同的性情趣味，他们对张氏的作品深为推崇，题咏酬唱，极为频繁，如此一来，绘画不但是自娱自乐的消遣，也成了友朋间联络感情、互通消息的媒介，"墨戏"不再局限于个人，而扩展到亲朋好友之间，更增添了可以留连把玩的趣味。这样绘画便将更容易地融入到文人们的生活当中，并且逐渐成为与诗文词翰一样可以丰富生活、陶冶情操的雅事，当然这是后话，也不仅只限于花鸟画中，只是本文的主角之一张中有一幅传世名作《桃花幽鸟图》，堪称花鸟画文人化过程中的经典之作，不妨以此为例。

《桃花幽鸟图》是张中最著名的作品，就画面而言也是最简单的。水墨画一折枝桃花，枝上落着一只画眉鸟，论画法比之《枯荷鹡鹕图》与《芙蓉鸳鸯图》更见简淡疏阔，下笔仿佛毫不经意，因形就势，随意点染而成，若仅此而已，此图的意义便也只是一件名手佳构，能令其成为最引人注目的元代花

鸟画之一的，是填满画面所有空白、多达十九家的题跋，那么多的题语，即使在题咏之风盛行的明清两代也是非常罕见的。更加难得的是，这十九人大致都与张中同时，多半是他的故交好友，也都是元末明初之际的名士。这些题识不但反映出张中的作品在当时文人圈里的地位，也可以为画史补充不少画家的交游情况。

　　仔细读一下，这近二十首诗题大致可以分成三类。第一类是直接描绘画中的景物或对画家的称颂，例如其中叶见泰、林右与花纶的题诗。叶见泰与林右在洪武初年与方孝孺等人被征召进京，叶氏官至刑部主事，林右也曾任中书舍人，后来方孝孺被杀，林因与方友善，在家设灵哭之，终亦被杀。叶诗云："叶底小红肥，春禽语夕晖。养成毛羽好，去向上林飞。"林诗云："闲窗绿树夏阴阴，看画焚香寓赏心。宛似江南寒食后，桃花春雨唤春禽。"花纶是洪武十七年浙江乡试解元，后得中探花，任职翰林编修，其诗云："画师笔力挽天成，坐使韶光眼底生。做出一场春境界，花无颜色鸟无声。"

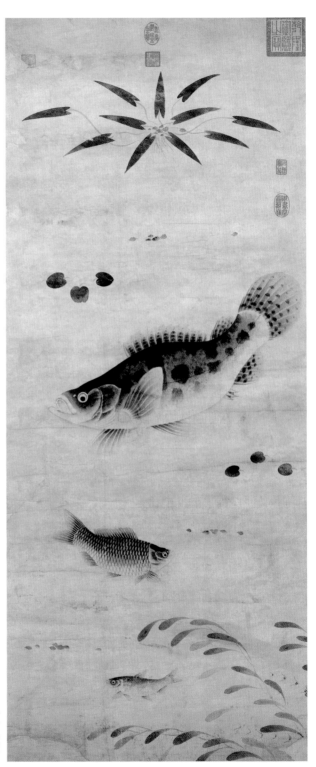

元人　鱼藻图

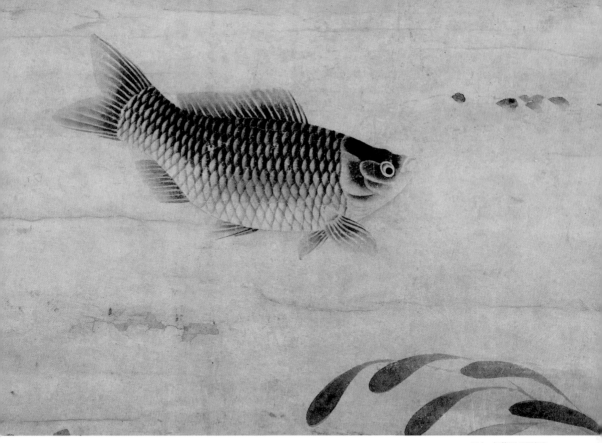

<div align="right">元人 鱼藻图（局部）</div>

第二类是因景生情，借景抒情，表达对画家的怀念。例如杨维桢、袁凯、顾文昭等的诗题。杨维桢在画面上方中间题道："几年不见张公子，忽见玄都观里春。却忆云间同作客，杏花吹笛唤真真。"诗中回忆起与张中一同在松江作客的情景，揣摩其言辞之间仿佛有追思之意，可能此时张中已不在人世。另一位元末著名的诗人、文学家，与张中同籍的袁凯也题诗说："不见张公子，于今又几年。春花与春鸟，相对一凄然。"同样是松江人的顾文昭诗云："张公落笔最风流，忆向梨花写鹁鸠。十载都门重见画，忽听邻笛使人愁。"可见是十年之后重见此画，睹物思人，言语中也不无怅惘之意。

第三类则已经基本上与画家或作品无关，是抒发对在画面上题诗者、尤其是杨维桢的怀念以及前辈风流的感怀。《桃花幽鸟图》的题识者虽然都是一时俊彦，但最负盛名的无疑当属元末江南文坛领袖杨维桢，从题诗的位置来看，杨氏也是较早在这幅作品上题识的人之一。由于杨维桢在当时文坛的崇高地位，他的诗题不仅为张中的画作增色不少，在后辈文人眼中甚至与画作有着相同重要的地位，因此在题语中径直表达了对杨维桢的怀念。如范公亮题诗云："老仙遗墨健如龙，笑破朱唇几点红。留得桃花与幽鸟，不教人恨五

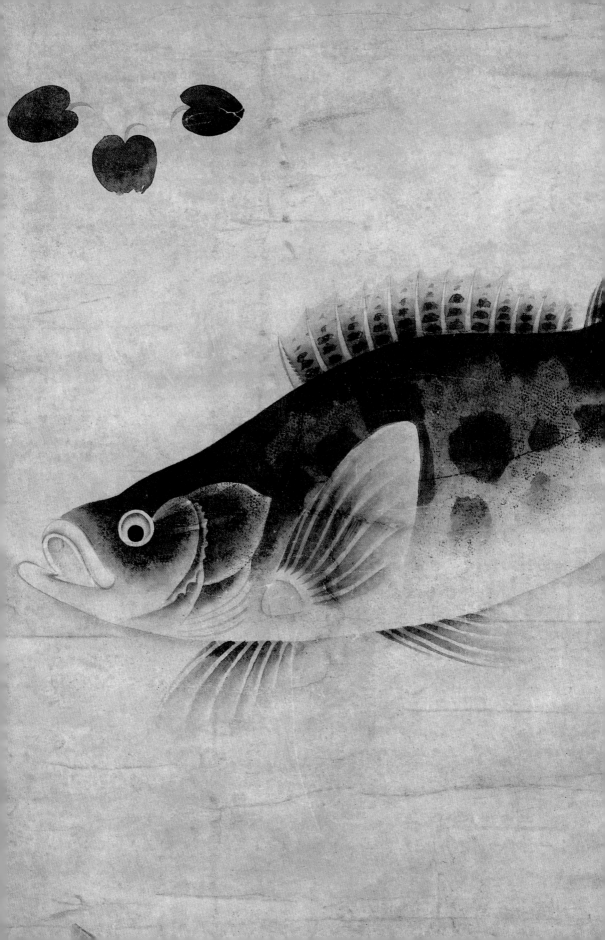

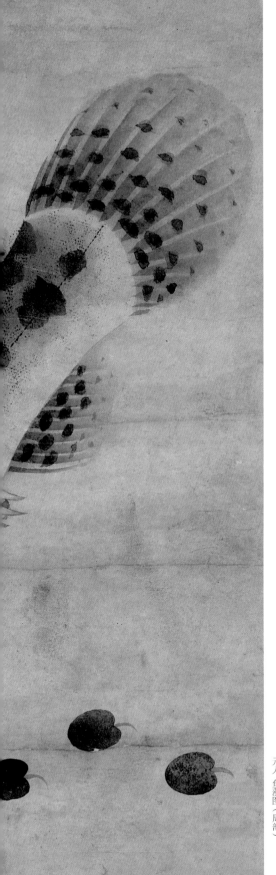

<div style="writing-mode: vertical-rl">元人 鱼藻图（局部）</div>

更风。"顾谨中诗云："画中题□□堪怜，只爱风流老铁仙。可惜贞魂唤不起，鸟啼花落自年年。"师事杨维桢的管时敏亦题云："十年不见故园春，画里题诗半古人。老去风流浑减尽，东风花鸟易伤神。"则他所伤怀的已不仅仅是某一个人的不可复见，而是整整一代前辈风流、人情物事的凋零老去。从单纯地对画题诗，到因画思人，再到对题诗者的怀想，最后超越了单一的画与人，生发出对广泛的人情世故的感慨，这一系列的联想与生发赋予了只有一枝一鸟的简单画面无限幽远深沉的意韵。就如同中国诗歌中常使用的比兴手法，所看所听的是"关关雎鸠，在河之洲"，所思所想的却是"窈窕淑女，君子好逑"。后世的人们在看到这幅《桃花幽鸟图》的时候，先感叹的是画家技巧的娴熟，笔墨的恬淡，继而读到那些状物思人的诗歌，怀想当年的酬唱吟咏，最后也不免"发思古之幽情"，沉浸在淡淡的悠远惆怅的情绪中。

明人李日华所著的《味水轩日记》中有一条记载："二十五日徽人汪姓者，持元人张子政《柳枝双燕》挂轴来看，楮颇断，题句甚多，可录者十一人。"后录题句人为林右、贝翱、范公亮、袁凯、管时敏、云霄、顾文昭、顾谨中等，与《桃花幽鸟图》中大致一样，只少了几人。另外，清人高士奇的《江村销夏录》载张中有《林亭秋晓图》，后有果育老人、陈永明、卞同等七家诗题；卞永誉的《式古堂书画汇考》载张中有水墨《春雨鸣

鸠图》，后也有丹山樵、钓鳌等八家诗题。这些作品虽然都已失传，但可以想见，张中的作品上多有同时代人的题跋，他的绘画在友朋间流传，互相题咏把玩是常有的事情。这种情况之所以出现在张中的身上，与他画家而兼有文人隐士的身份，结交的朋友多为文人有着莫大的关系。

就这样，画作不仅是画家个人的创作，也是参与题咏把玩的每一个人的智慧与才情的结晶，而水墨花鸟又特别适合于这种新的潮流，相对而言，它的形式简单，比之山水画或精严的院体花鸟容易上手，清淡隽永的水墨也予人更多的想象，贴近文人雅士们的审美情趣。因此，元代末年，墨花墨禽的创作者中不仅有王渊、边鲁、张中等具有职业水准的画家，也包括了许多偶涉绘事的文人。仅上文所说为张中《桃花幽鸟图》题诗的十九人中就有杨维桢、顾谨中、范公亮三人能作画。时评范公亮"亦画道中轶材"[16]；顾谨中是松江人，与倪瓒、王蒙等画家友善，以诗名世，洪武中为太常典簿，《画史会要》中说他"善杂画，亦能勾勒竹石"，他的诗集中也有自题画竹诗。杨维桢为元末东南文坛祭酒，他所创的"铁崖体"诗歌在文学史上有着显著的地位，其书法也别具一格，为艺林所重，与张中、边鲁等画家都相交好。他画有一幅水墨《岁寒图》，是为友人耐堂先生所作，图中老松一株，虬枝两根，杨氏虽非画家，但仰仗草书功力深厚，也画得夭夭矫矫，苍劲

杨维桢 岁寒图

元人 白鹭图

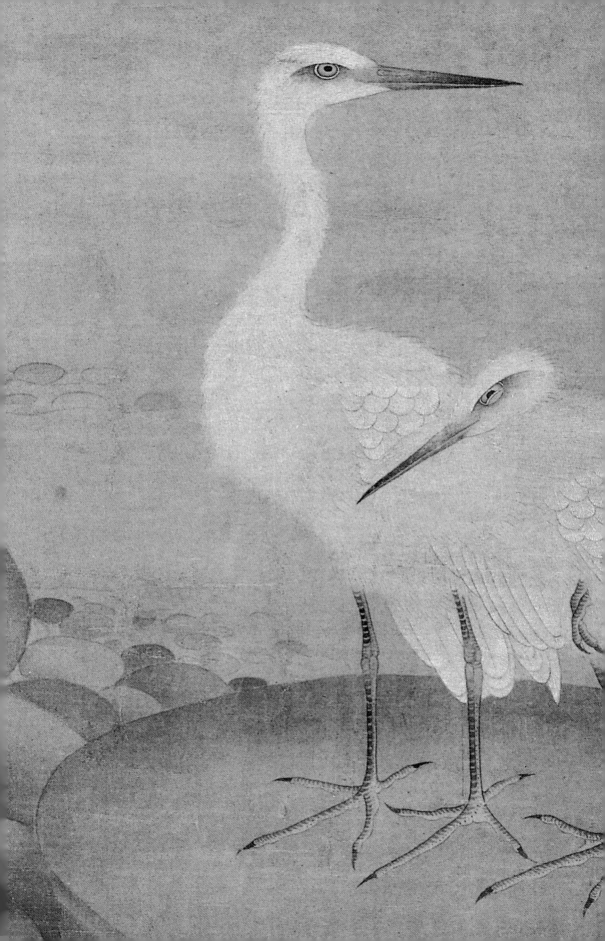

坚顽。画上有杨维桢自题七言诗一首以及友人、门生的和诗，也是借诗画以寄情怀的作品。

苏东坡说"诗画本一律，天工与清新"[17]，又说"论画以形似，见与儿童邻"[18]，这两句话被后来的文人画家们奉为圭臬，在理解上却最容易产生偏颇，似乎文人画就应该画上有题咏，并且要抛弃形似，以求神似。苏东坡的本意当然并非如此，他的意思是说，作诗与作画的基本道理是一样的，都以天然清新为上乘，如果评判一幅画的高下，仅仅是以画得像不像为根据，那么这样的见解就和小孩差不多了。画得像不像是一种标准，但不是唯一的标准，我们固然不能将此标准作为评判的唯一依据，也不应该断然否认这个标准的存在，因为作为一种造型艺术，绘画之所以成为绘画，形似毕竟是无法彻底抛弃的。中国的文人画在后来产生的许多问题在很大程度上是由于走到了完全抛弃形似的极端。苏东坡似乎早就料到后人将会曲解他的意思，在同一首诗中，紧接着"论画以形似，见与儿童邻"的就是"作诗必此诗，

元人 白鹭图（局部）

定知非诗人"，苏老狡狯，他的诗没有偏颇之处，而后来引用他这首诗的人却不知有多少掉入了"作诗必此诗"的窠臼。当然，这些都是后话了。

注释：

1 汤垕《画鉴》。

2 夏文彦《图绘宝鉴》。

3 《浙江通志》。

4 危素《危太仆文集·山庵图序》。

5 陈基《夷白斋稿·外集·跋张彦辅画〈拂郎马图〉》。

6 陶宗仪撰《书史会要》卷七："边武字伯京，陇西人，行草专学鲜于太常，时有乱真者。"

7 释英《白云集·题边鲁生死节事后》。

8 杨维桢编《西湖竹枝词》。

9 王逢《梧溪集·边至愚竹雉图歌》。

10《书史会要》补遗。

11 同注2。

12 同注2。

13《大雅集·朱芾寄张子政》。

14 袁凯《海叟诗集·陶与权宅观张子正山水图》。

15 张彦远《历代名画记》。

16《佩文斋书画谱》。

17 苏轼《东坡全集》卷一六《书鄢陵王主簿所画折枝二首》。

18 同注17。

五 从庙堂到江湖——君子风流

　　由宋及元，随着时代的变迁，花鸟画逐渐从黄筌式的院体风规演变为张中式的文人情趣，其间的脉络清晰可辨。其实，绘画史的发展并非单线行进，与画院风尚大异其趣、充满着文人气息的水墨花鸟、特别是水墨花卉在北宋已初露端倪，到南宋时已经颇成气候，而元代实已成为一时之风气。

　　如果说苏东坡的《枯木怪石》、米芾的《珊瑚笔架》只是文人戏墨，不能视为正规的绘画作品；如果说宋徽宗的《柳鸦芦雁》、《枇杷山鸟》只是水墨画成的院体画，还有浓厚的宫廷气味，那么北宋文同的墨竹、南宋扬无咎的墨梅、赵孟坚、郑思肖的墨兰，以及其后包括赵孟頫、高克恭、李衎父子、柯九思、倪瓒、吴镇、王冕等在内的元代大批追随他们的水墨花卉画家则既完全摆脱了宫廷格调，逸出了徐黄遗规，以水墨情趣融合了文人情思，在中国花卉画史上开辟出一个足以与院体风格相颉颃的新天地，如果说院体风格代表了端严典丽的庙堂之高，那么他们开创的新风则象征着潇洒散淡的江湖之远。

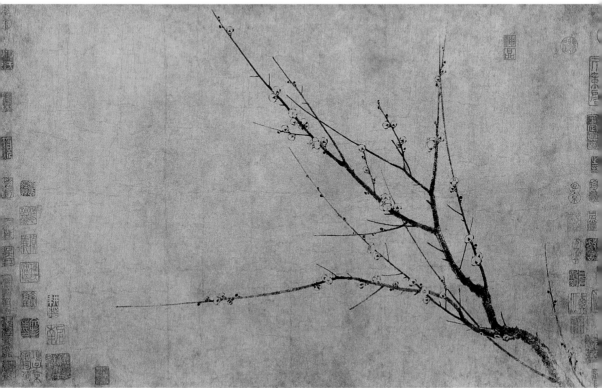

扬无咎 四梅图

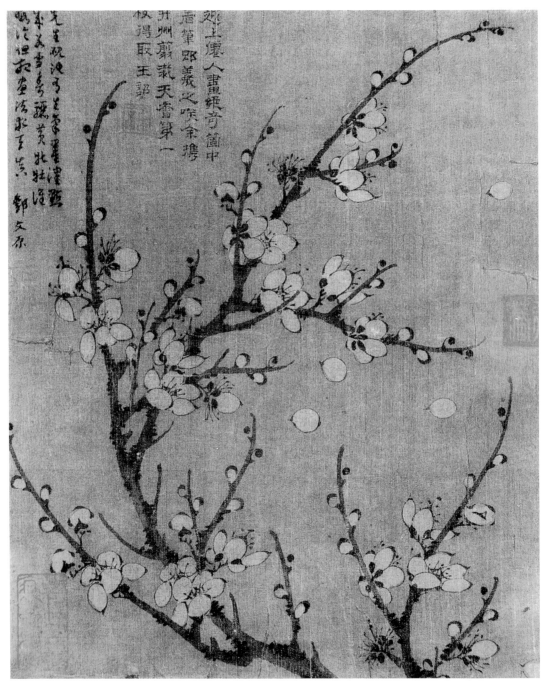

元人 墨梅图

　　文同、扬无咎和赵孟坚，以及元代的赵孟𫖯、高克恭、李衎、柯九思等人都曾任官，而且有的官位还很高，他们的绘画作品之所以能够逸出院体风格之外，一则是因为他们并非职业画家，不在画院供职，不必遵循固有的程式与规范，也不需顾及任何阶层的欣赏口味；二则他们都是深具教养的传统文人，有着中国文人共有的追求和情怀，譬如"达则兼济天下，穷则独善其身"、"身处庙堂之高，心存江湖之远"等等。出仕与归隐是中国文人面临的一对不可调和的矛盾，仕固然是他们寒窗苦读一生追求的目标，隐则更是无时无刻不萦绕在他们心头的精神归宿与终极理想。因此尽管他们或许每天必须埋头俗务，但到了挥毫遣兴的时候，都不尽流露出对那种"散发弄扁舟"的自由生活的向往。梅坚贞、兰孤洁、竹谦慎、石耿介，这些可以比德君子的花卉，成为文人画家们喜欢表现的题材，也因此他们的作品便被人们称为"君子画"。后来又有将梅、兰、竹、菊称为"四君子画"，实则菊花在其中的地位远不能与梅、兰、竹相提并论，"文同竹"、"补之（扬无咎）梅"、"彝斋（赵孟坚）兰"都是从南宋开始就是世所公认的经典，后世甚至形成了独立的流派，而菊花则到明清两代才成为常见的题材，并且也没有文、扬、赵那样的名手为之确立典范。

　　事实上，自从文人参与绘事之后，绘画就不仅仅是丹青水墨那么单纯了，就画论画的时代过去了，绘画更多地被认为是画家精神世界的体现、情操的表露、人格的物化，尤其是所谓的"君子画"，是表现得最直接、最直白的。这也是后世众多文人画家对"君子画"乐此不疲的原因之一，"君子画"画的固然是花中君子，连作画的人也是君子，至少也是以君子自期的。当然，这样的观点是后来慢慢形成的，相信当年文同在画墨竹、扬无咎在画墨梅、赵孟坚在画墨兰的时候并没有以此自我标榜的意思，不过巧的是，他们三人也确实都没有辜负"君子画"的名称，虽然不见得够得上严格意义上儒家君子的标准，至少也都留下清名令行，使人感怀。文同《宋史》有传，称其"以学名世，操韵高洁"，是很高的评价，同时代的文彦博、王安石都很敬佩他的品格学问。[1]最了解文同的是他的从表兄弟，也是一生的知己苏东坡，他说："与可之为人也，守道而忘势，行义而忘利，修德而忘名。"[2]是对其为人的全面评价。而苏东坡也很敏锐地将文同的人与画结合在一起，"壁上墨君不

赵孟坚 水仙图（局部）

赵孟坚 水仙图（局部）

元人 梅花水仙图（局部）

解语，见之尚可消百忧。而况我友似君者，素节凛凛欺霜秋。"³ "素节凛凛"
既是指竹，又是指画竹的人。扬无咎雅擅词学，有《逃禅老人集》词集传世，
传说宋高宗慕名屡次征召，都因不直秦桧权奸误国，屡征不起。⁴赵孟坚与赵
孟𫖯是从兄弟，都是宋朝宗室，人们津津乐道的是他们对仕元截然不同的态
度，前者是不乐仕进，后者则是"荣际五朝，誉满四海"，一次，孟𫖯拜访孟
坚，孟坚闭门不纳，后来夫人劝说才让他从后门进来。孟𫖯走后，孟坚马上
命家人擦洗他坐过的地方，唯恐他污染了自家的坐具。⁵虽然后人考证赵孟坚
在宋时似乎与权相贾似道关系密切，还得到他的援引提拔，⁶但是看了他画的
兰竹水仙，我们还是宁愿相信那与赵孟𫖯出仕元朝同样是情势使然，赵孟坚
的本性还是那个"长借翰墨寄幽兴"的清高才子。

　　文、扬、赵三人的墨竹、墨梅、墨兰虽然都各自成派，但文同在画史上
的地位显然更高，除了"湖州竹派"的影响最大，后继者最众之外，另一个
重要的原因是他在水墨花卉技法上的开拓。文同并非职业画家，但他的专业
精神却不输于任何一个职业画师，担任洋州太守时他在筼筜谷开辟了一处园
林，广栽竹木，作为朝夕游处之地，以便深入观察钻研竹之结构形态、神情
意气。文同的爱竹、研竹使他创造出一套不同于前人、自成体系的技法，用
米芾的话简单地说就是"以深墨为面，淡墨为背"⁷。文同流传于世的唯一一
幅收藏于台北故宫博物院的《墨竹图》，虽然画面上只有一株竹子，但枝叶十
分繁密复杂，上下俯仰，前后穿插，表现得十分生动，墨色自然流畅，在有
些竹叶叶片的尖端还能看到毛笔尖分叉的痕迹，显然不是院体画双勾染墨的

元人 梅花水仙图（局部）

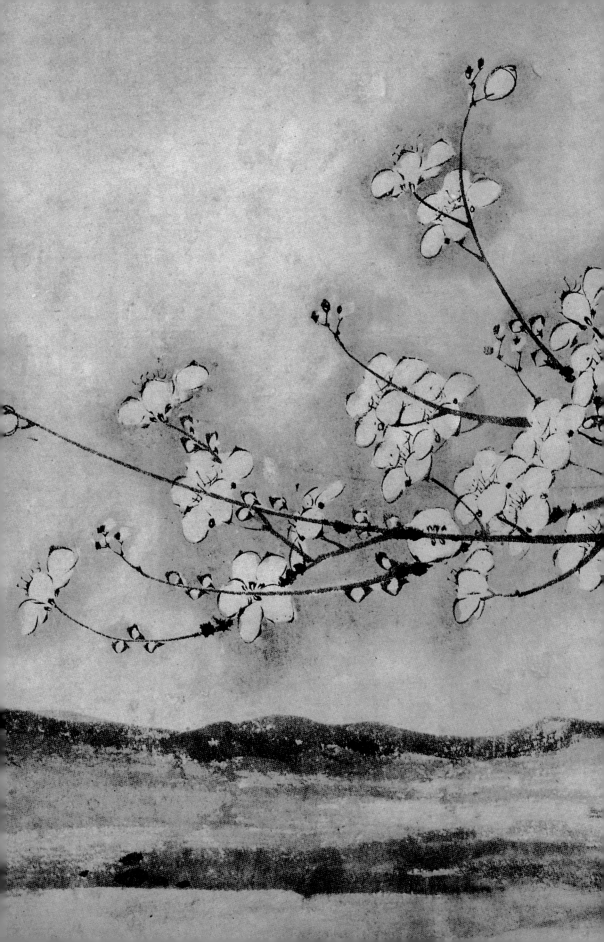

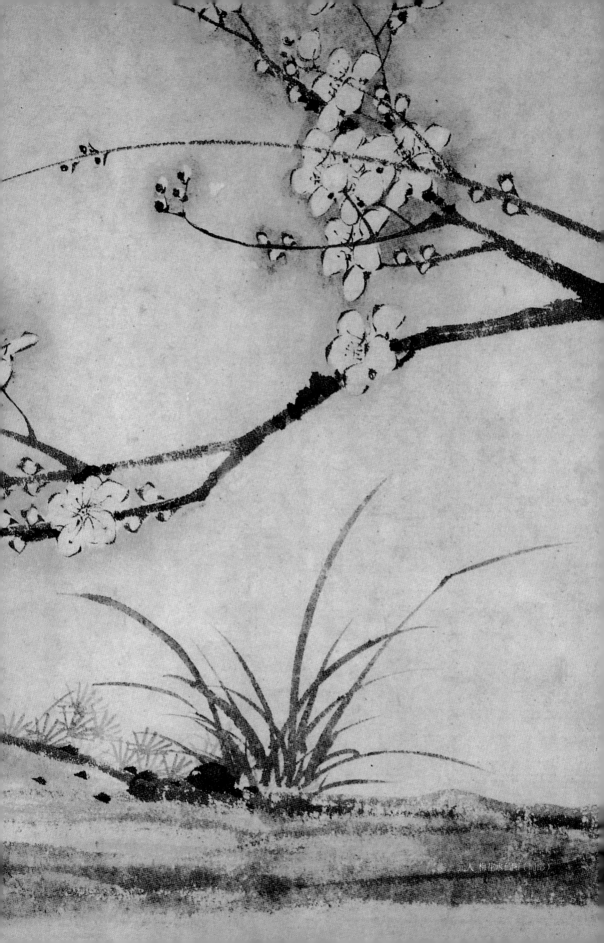

元人 梅花水仙图（局部）

画法；而竹叶的质地向背又是以墨色浓淡来区分，显得清新爽利，并没有落墨法特有的沉厚的效果，因此也不是失传了的徐熙的落墨法。他的画法想必是这样：先用浓淡不同的墨色大体画出形状姿态，然后再适当地进行补足修正，增添细节，完整布局，如此固然有细腻精微之妙，也不失潇洒飘逸之气，鱼与熊掌，可谓兼得。就文同及其传人来说，这种画法当然是专门用于画墨竹的，但就整个水墨花鸟画技法来看，却可以推而广之，前文提到，元代的水墨花鸟画大家王渊、边鲁、张中等人虽师承不同，但都或多或少用到了这样的画法。正因为这套技法形神兼备，既保证了形象的准确生动，又兼顾了笔墨情趣的生发抒写，文同的墨竹画不但在文人中向来享有崇高的地位，在绘画史上也足以开宗立派。

文同以后的墨竹画家大致可分为两类，一类是以画竹为专擅，如李衎、柯九思、吴镇等，他们大多师法湖州竹派，另一类则以画竹为余事，如赵孟頫、倪瓒、王蒙等，在所有的这些人当中，除了李衎，其余的人又都在很大程度上受到赵孟頫以书入画说的影响。徐熙的落

李衎 四季平安图

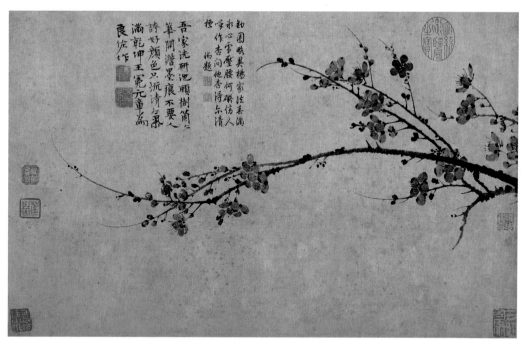

王冕 墨梅图

墨法久已失传，文同"深墨为面，淡墨为背"的画竹法虽多有人学，但其中筑基于写生的细腻精微之处却少有人到，究其原因，是由于元代的绘画风尚已变，结构物态与笔墨情趣在文同笔下尚能平衡，元代的画家们却都情不自禁地倾向于后者。作为元代画坛领袖的赵孟頫在其中起到了引领风气的关键作用，他的那首脍炙人口的"写竹还与八法通"、"方知书画本来同"的题画诗宣布了从此以后画家作画的旨趣所在。所以，无论是"写干用篆法，枝用草书法，写叶用八分"的柯九思，常画《竹谱》的吴镇，"逸笔草草"的倪瓒，还是声称自己画竹"神而似"的高克恭，与文同相比，他们的竹画与赵孟頫一样，都是"神而不似"[8]的。

与文同的墨竹一样，南宋扬无咎的墨梅和赵孟坚的墨兰也是中国花鸟画中的一种经典图式。

扬无咎的墨梅在当时并不为代表主流审美趣味的宫廷所赏识，皇帝对它的评语是"村梅"。的确，相比于勾描精致、设色浓酽的"宫梅"，纯用水墨的"村梅"显得疏简清冷，不过，它的这种清高冷傲、不屑流俗的气质，却在文人士大夫之中找到了知音，因为它不仅符合了梅花的品格，也象征着士人

鈞圃畹果楊家法春滿
冰心雪壓腰何礙傷人
咏作杏園他杏浮尒清
標　淞題

王冕 墨梅图（局部）

对这种品格的追求。值得注意的是，扬无咎作墨梅，在不悖物理的前提下，比文同又略进了一步，从他传世著名的《四梅图》中可见，梅花枝干的有些地方露出了枯渴的飞白，显示出抒写的意味；梅花的花瓣并不是像现实中那样带有细小的褶皱，而是用浑圆饱满的线条圈画而成。扬氏对形象适度的提炼无损于作品的真实性，而且高度提升了笔墨的精妙性，在他之前，水墨花卉画的技法主要是描绘，而自此以后，越来越多的抒写意味融合了进来，直到赵孟頫明确地提出以书入画的主张。从中我们也可以看出，赵孟頫在元初的这个主张并非凭空而出，在他之前，有包括文同、扬无咎以及和他们同时代的许多知名或不知名的水墨画家的积累之功。

赵孟坚直承了扬无咎的衣钵，他画的墨兰也成为经典。在其之前，似乎还没有人赋予这种被古人反复吟咏的花卉令人难忘的形象。同样有着君子之德、冰雪之操的梅与兰，在形象上却有不小的差异，梅偏于清刚而兰多显幽婉，赵孟坚的画法便适合于表现兰的这种特征。故宫博物院收藏的赵氏的《墨兰图》，兰叶拉得又细又长，一笔轻轻地撇出，到了叶梢的地方先略略收笔，再微微一带，就表现出兰叶在风中婀娜婉转的情致来。兰花也是借笔的提按来展现它的形态。整张画的墨色轻轻淡淡，又满含着水分的滋润，仿佛还带着

空山幽谷中的露水。古人多少有关兰花的诗句，在赵孟坚的笔下被定格成画面，从此之后，千百年来被文人士大夫所清赏的兰花，不仅被无数的诗篇吟咏，在绘画中也有了经典的图样。后来的赵孟頫、文徵明都学赵孟坚的兰，他们在笔墨技巧的复杂和笔墨运用的熟练上或者有超越赵孟坚的地方，但是对于兰花那种清高冷傲、超凡脱俗的气质的表现却都不能过之。

　　作为专擅水墨花卉、特别是"君子画"的画家，南宋的郑思肖与元代的王冕虽然不如赵孟坚与扬无咎那样有着开拓之功，但是他们的声名甚至超过了赵、扬两人。南宋倾覆后，郑思肖画兰不画根土，自谓"土为番人夺去"，与其说他是个画家，不如说是一位气节之士。王冕将扬无咎的墨梅加以继承与发展，将扬的疏枝冷蕊变成了千花万蕊，但人们更感兴趣的似乎是《儒林外史》中的那个行事狷狂的隐士王冕，津津乐道于他以"冰花个个团如玉，羌笛吹他不下来"来针砭时事，当事者来捉拿他时，一夕之间遁去无踪的传奇故事。[9]就这样，"君子画"渐渐变成了"君子之画"，人们对"君子画"的喜爱，缘于梅、兰、竹等花中君子的特性，更是因为画"君子画"的那些充满个性的人。这正是所谓的"君子画"成为中国花鸟画，乃至中国绘画史上的一个最具特色的科目的原因所在。关于"君子画"，本套丛书中将有专门的一本加以介绍，这里就不多展开了。由于本书"墨花墨禽"的论题对其有所涉及，就先作为一段插曲夹述于此。

注释：

1 文彦博曾说："与可襟韵洒落如晴云秋月，尘埃不到。"（《宋史》卷四四三）王安石《送文学士倅邛州》中道："操笔赋上林，脱巾选为郎。拥书天禄阁，奇字校偏傍……中和助宣布，循吏绂前芳。"（王安石《临川文集》卷九）

2 苏轼《文与可字说》，《东坡全集》卷九二。

3 苏轼《送文与可出守陵州》，《东坡全集》卷二。

4 《画梅人谱》："扬补之……高宗朝以不直秦桧，征不起。"元吴太素《松斋梅谱》卷一四。

5 姚桐寿《乐郊私语》。

6 陈高华《宋辽金画家史料》，文物出版社，1984年版。

7 米芾《画史》。

8 王逢《梧溪集》卷五《高尚书墨竹为何生性题·有引》："公尝写竹自题云：子昂写竹，神而不似，仲宾写竹，似而不神，其神而似者，吾之两此君也。"

9 王逢《梧溪集》卷五《题王冕墨梅》："（王冕）嗜画梅，有自题云'冰花个个团如玉，羌笛吹他不下来。'或以是刺时，欲执之，一夕遁去。"

六 流风遗韵

　　长久以来，论及明代的写意花鸟画，都要提到周之冕所创的"勾花点叶"的方法，认为是花鸟画发展中的一大变化。其实，所谓的"勾花点叶"即用勾勒的方法描绘花朵，用点丢的方法描绘枝叶。

　　扬无咎的梅花，用线条圈画花朵，用抒写的方法描绘枝干，可以说是开了先河；王渊的《牡丹图》，花朵是勾勒而成，叶片则是点染而成，已初具"勾花点叶"的形制；张中的《芙蓉鸳鸯图》与《桃花幽鸟图》则花用勾勒，枝叶多用没骨法点丢，除了叶筋之外很少有勾勒的痕迹，这与后来的"勾花点叶"已是大体一样了，所不同者只是张氏笔墨较为蕴藉含蓄，而后世的画家则较疏放开张而已。清代画论家方薰曾见过张中的《桃花小帧》，这样描述画面："以粉笔蘸脂，大小点瓣为四五花，赭墨发干……作一花一蕊，合绿浅深拓叶，衬花蕊之间，点心勾叶，笔劲如锥。"[1]则除了叶筋勾勒，其他连花瓣也是没骨画出的了。

　　《佩文斋书画谱》说到明朝时论及"国初士人犹有前辈之风，都喜学画"，

想来其中学画水墨花鸟的必定不在少数，其中王绂、夏昶的墨竹，王谦、陈录的墨梅学的都是宋元以来的所谓"君子画"，在花鸟画中可算一个专门的类别。林良、吕纪师法宋代的院体，只是笔墨较为纵放。王渊、张中的这一路墨花墨禽在明中期的吴门画家中得到了继承和发扬，尤其是张中，因为他生活在松江，又有文人隐士的身份，在苏、浙一带享有较高的声望，而他那种清雅秀润的画风也更容易得到吴门文人画家们的青睐。

吴门画派并不以花鸟画为专擅，但是明清以降的花鸟画大多渊源于此，它是写意花鸟画发展的一个转折点。吴门画家的花鸟画多师法于他们的领袖沈周，而沈周则受到张中的很大影响，甚至可以说是直接来源于张中。方薰说沈周"蔬果翎毛得元人法，气韵深厚，笔力沉着"，王世贞说他的花鸟"能以浅色淡墨作之，而神采更自翩翩，所谓妙而真

（传）王渊 桃花鸳鸯图

也"，联系方氏评论张中花鸟时所说"笔墨脱去窠臼，自出新意，真神妙能俱得者，石田常仿模之"[2]，可知两人确是同出一辙。沈周家书香门第，富于收藏，上文提到的张中《芙蓉鸳鸯图》上钤有一枚"贞吉"的印章，贞吉即沈贞吉，是沈周的伯父，既然此画曾是沈家的收藏，沈周也必定得以时时观摩临仿。从现存沈周的一些花鸟作品如《九月桃花图》及一些册页中可以看出，他主要继承了类似张中在《桃花幽鸟图》中运用的那种没骨点垛辅以晕染勾勒的方法，配合沈周自己沉厚稳健的笔墨特性，形成了"气韵深厚，笔力沉着"的个性风格。沈周最为人称道的是山水画，但事实上，他的花鸟在明代开一时之风气，其意义一点也不亚于他的山水。由于他在明代画坛的领袖地位，他的弟子辈如文徵明、唐寅，以及再晚一点的王毂祥、陆治、孙克弘、周之冕，甚至是陈淳、徐渭，包括清代的扬州画派等，他们的花鸟画虽然在笔墨上各展所长，各具特色，但在形式上基本都不出张中所开创、沈周所承继的规范。

　　元代的墨花墨禽画真正堪称中国花鸟画史上的一次大转折，在两宋院体风格垄断花鸟画坛数百年之后，变五彩为水墨，变繁复为简洁，变刻画为萧散，变富贵为清高，于黄钟大吕之外另起丝竹清音，为花鸟画的发展开辟新途，导引出随之而来长达几个世纪的以水墨写意为中心的花鸟画历史。

注释：

1《佩文斋书画谱》。
2方薰《山静居画论》。

图书在版编目（CIP）数据

墨花墨禽/卢辅圣主编.—上海：上海书画出版社，
2008.12

（中国花鸟画通鉴）

ISBN 978-7-80725-804-9

Ⅰ.墨… Ⅱ.卢… Ⅲ.花鸟画—鉴赏—中国 Ⅳ.J212.27

中国版本图书馆CIP数据核字（2008）第208064号

责任编辑　　王　彬
技术编辑　　杨关麟
责任校对　　倪　凡
封面设计　　潘志远　王　峥

中国花鸟画通鉴·**墨花墨禽**

上海书画出版社 出版发行

地址：　上海市延安西路593号
邮编：　200050
网址：www.shshuhua.com
E-mail: shcpph@online.sh.cn
上海精英彩色印务有限公司印刷
各地新华书店经销
开本：　787×1092　　1/18
印张：　6　　　　印数：1—3000
2008年12月第1版　　2008年12月第1次印刷

ISBN 978-7-80725-804-9
定价：60.00元